U0103810

颜真卿

《多宝塔碑》 精讲精练

华夏万卷 编

湖南美术出版社

全国百佳图书出版单位

图书在版编目（CIP）数据

颜真卿《多宝塔碑》精讲精练／华夏万卷编.—长沙：
湖南美术出版社,2019.8
　　ISBN 978-7-5356-8757-9

　　Ⅰ.①颜…　Ⅱ.①华…　Ⅲ.①楷书-书法-等级考试-
教材Ⅳ.①J292.113.3

中国版本图书馆 CIP 数据核字（2019）第 085276 号

Yan Zhenqing Duobao Ta Bei Jingjiang Jinglian

颜真卿《多宝塔碑》精讲精练

出 版 人：黄　啸
编　　者：华夏万卷
编　　委：倪丽华　汪　仕　王晓桥
责任编辑：邹方斌
责任校对：王玉蓉
装帧设计：华夏万卷
出版发行：湖南美术出版社
　　　　　（长沙市东二环一段 622 号）
经　　销：全国新华书店
印　　刷：成都勤德印务有限公司
　　　　　（成都市郫都区现代工业港北片区港通北二路 95 号）
开　　本：880×1230　　　1/16
印　　张：6
版　　次：2019 年 8 月第 1 版
印　　次：2021 年 2 月第 4 次印刷
书　　号：ISBN 978-7-5356-8757-9
定　　价：22.00 元

邮购联系：028-85939832　　邮编：610041
网　　址：http://www.scwj.net
电子邮箱：contact@scwj.net
如有倒装、破损、少页等印装质量问题，请与印刷厂联系斛换。
联系电话：028-85939809

编者的话

　　《精讲精练》丛书是根据广大考生和书法爱好者的学书需要，结合考级特点精心编写而成的。丛书以历代最受欢迎的经典法帖为范本，从实际出发，在内容编排上，遵照循序渐进的原则，对范字的用笔特点、结字规律，书法作品的结体规律、章法布局、落款方法等都做了较为详细的临习指导。

　　本丛书的楷书范字选自欧阳询的《九成宫碑》，颜真卿的《多宝塔碑》《颜勤礼碑》，柳公权的《玄秘塔碑》，赵孟頫的《胆巴碑》；行书范字选自"书圣"王羲之的《兰亭序》《圣教序》；隶书范字选自汉代名碑《曹全碑》。这些经典的作品最能代表书法大师的风格，也是后人择帖的首选。

　　本丛书精选原碑中的范字，同时进行适度放大并在笔画中用白细线勾画其运笔方法。这种直观明了的呈现方式，使学书者更容易领悟该书体的特点，以提高书法基础训练的效果。

　　本丛书范字精选自原碑帖，对集字作品中无法从原碑帖找到的字，则选取了原碑帖其他字中的相关部件，以原碑帖的法度和神韵为基础，通过计算机设计组合协调而成，再反复斟酌比较，做到既源于原碑帖，又不生搬硬套，以此引导学习者举一反三，加以变化运用，以达到事半功倍的效果。

　　为让大家更好地把握各碑帖的法度和神韵，本丛书为读者提供了大量的范字书写视频，作为教学过程中的辅助参考。

　　《精讲精练》丛书分为《欧阳询〈九成宫碑〉精讲精练》《颜真卿〈多宝塔碑〉精讲精练》《颜真卿〈颜勤礼碑〉精讲精练》《柳公权〈玄秘塔碑〉精讲精练》《赵孟頫〈胆巴碑〉精讲精练》《王羲之〈兰亭序〉精讲精练》《王羲之〈圣教序〉精讲精练》和《汉隶〈曹全碑〉精讲精练》八册，以供广大考生和书法爱好者选择自己喜欢的书体进行书法临习和考级，为进一步的书法创作奠定良好基础。

目 录

第一章 概 论

一、颜真卿及其主要作品简介

颜真卿（708—784），字清臣，京兆万年（今陕西西安）人，是唐代一位承前启后、创新成就杰出的大书法家。他出生于几代讲究文字学和书法艺术的封建士大夫家庭，幼年丧父，家境贫寒，从小依靠外祖父生活。母亲殷氏学问极好，亲自教他读书。他自己也非常用功，26岁时考中进士。34岁时，辞去所任醴泉县尉之职，师从大书法家张旭学书。747年，任监察御史，因秉性刚直，遭奸臣杨国忠排斥，出为平原太守。安禄山反叛，他首举义旗，被附近十七郡推为盟主，抵抗叛军。后入京，官至太子太师，封鲁郡开国公。他的书法在魏晋的基础上，融入篆、草笔意，用笔变方为圆，结构开阔，自成一体。他与唐代欧阳询、柳公权和元代赵孟頫被世人誉为"楷书四大家"。

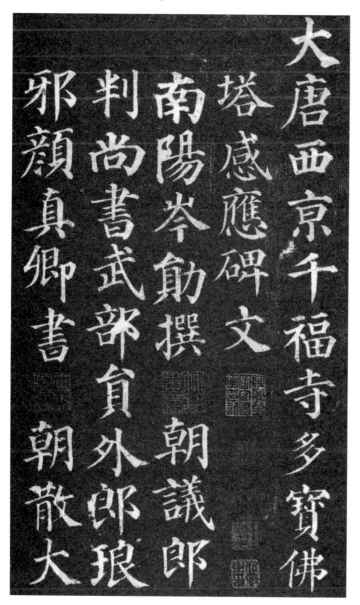

颜真卿《多宝塔碑》（局部）

颜真卿有大量的书法珍品传世，碑刻有《多宝塔碑》《颜勤礼碑》《颜家庙碑》及《麻姑仙坛记》等，墨迹有《自书告身帖》《祭侄文稿》等。

《多宝塔碑》全称《大唐西京千福寺多宝佛塔感应碑》，天宝十一年（752）四月廿二日建，岑勋撰文，颜真卿书丹，徐浩题额，史华刻字，34行，满行66字，现藏西安碑林。《多宝塔碑》(左图)是颜真卿50岁以前的作品，是他早期的代表作，已充分体现了他在继承传统方面所取得的成就。作品中既有王羲之父子、张旭、虞世南等名家的笔意，也有篆、隶精神。在笔法上多为方笔，兼或使用圆笔，横细竖粗已经明显，但在对比关系上，极为适度。横画下笔多取直下，截方后提行，以纤细笔画过渡，驻笔向右下重顿，成重墨点，回锋收笔。两侧竖画，依照欧、虞笔法，呈相背形。转折处略加顿笔而后折下，圆转笔很少。在结构上端正平稳，劲峻秀润。此碑成为历代学书者学习的范本。

本帖的范字均从此碑精选而来，经过电脑修补整理放大，并附上技

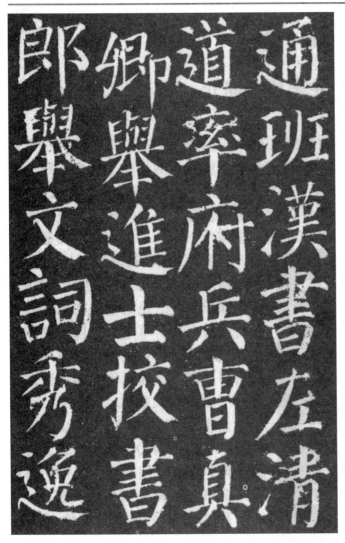

颜真卿《颜勤礼碑》（局部）

法，以便大家更好地临摹学习。

《颜勤礼碑》(左图) 是颜真卿晚年为他的曾祖父颜勤礼立的碑，系颜真卿撰文并书，全称《唐故秘书省著作郎夔州都督府长史上护军颜君神道碑》。刻于唐大历十四年(779)，碑阳19行，碑阴20行，行38字。左侧5行，行37字。1922年出土，现藏陕西西安碑林。此碑是颜真卿中晚期的代表作品之一，较其前书确实已到了炉火纯青的地步。其在继承传统的基础上，大胆改变古法，自出新意，形成独有的风格。在用笔上，变方为圆，劲健爽利；左右两侧的长竖，已从相背形变为相向形，横细竖粗愈加明显，转折处不用折笔，而是提笔另起，蓄藏笔势暗转；结构看似散淡，然开张舒展得宜，奇中生巧妙，险中见平稳，已完全形成苍劲

浑朴、气势磅礴的颜楷风范。

《自书告身帖》(右图) 是颜真卿于唐德宗建中元年（780）被委任为太子少保时自书之告身。告身是古代授官的诏告公文，相当于后世的委任状（任命书）。颜真卿写这篇告身时已是72岁高龄。此时，他的书法苍劲老辣，点画圆挺，提按转折分明，线条对比强烈，结体雄伟宽博，因势生形，自然多姿，已达到炉火纯青的境界。

《自书告身帖》为楷书，结体宽舒伟岸，外密中疏，用笔丰肥古劲，寓巧于拙。字多藏锋下笔，点画偏于圆，除横细竖粗的特点之外，有些竖笔中间微微向外弯曲，因此显得骨肉亭匀，沉雄博大，尤能反映出颜书的风采。真迹原藏清内府，今在日本，藏中村不折氏书道博物馆。

这一年他还书写了《颜家庙碑》，同是他晚年的力作，历来为世人所珍重。

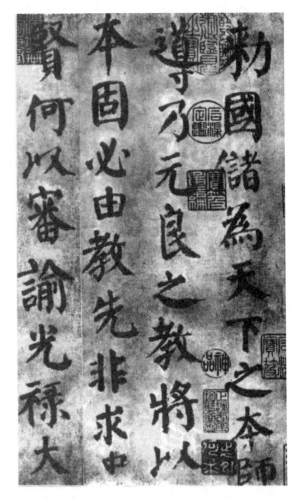

颜真卿墨迹《自书告身帖》（局部）

二、书写工具和材料

我国传统的书写工具和材料，主要有笔、墨、纸、砚，俗称"文房四宝"。

（一）笔

从不同的性能来分，毛笔大体可分成三类：

1. 硬毫

以弹性较强的狼毫、兔毫制作，其特点是写出的笔画挺拔劲峭，但易出现浮骨枯瘦、有骨无肉的毛病。

2. 软毫

以弹性较弱的羊毫、鸡毫制作，其特点是写出的笔画浑厚、圆润，但易出现媚软、无筋骨的毛病。

3. 兼毫

以硬毫为主毫、软毫为副毫，其特点是软硬兼备，适合初学者使用。

此外，按笔锋的大小有大楷、中楷、小楷之分；按笔锋的长短有长锋、中锋、短锋之别，初学书法者可选笔毫不短于 3 厘米的兼毫长锋大楷。

好的毛笔，其笔杆要直，粗细适中，笔毫聚拢时笔锋尖锐；笔锋发开后笔毫长短整齐；笔肚坚实，周围均匀饱满；笔锋劲健，弹性适度。

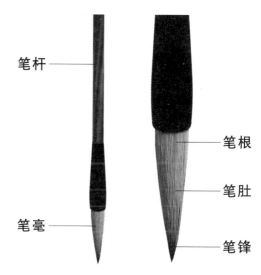

使用毛笔还应注意正确保养。使用前要用清水浸润，使笔毫全部发开，除去散毛；使用后要清洗干净，然后用手顺笔根至笔锋挤出水分。放置毛笔最好悬挂，以免笔锋受损。

（二）墨

墨是书法的主要颜料，大体分为油烟、松烟墨条两种。墨条在砚台中和水研磨即可成墨汁。机制墨汁在当前更为常见，优质的墨汁书写时同样可达到理想的效果，装裱时不会渗化。

（三）纸

纸的种类繁多，书法用纸要求选用宣纸、皮纸等，利于表现。平时练字只要求纸面不太光滑，可用一般的毛边纸、白纸和旧报纸。

（四）砚

砚，又称砚台、砚池，是用特种石材雕凿而成的磨墨和掭笔的器具。选砚应从实用出发，初学者练字，选用石质细腻、发墨快、砚心深、储墨多的一般砚就可。使用瓶装墨汁，可用陶瓷碟碗代砚。

三、书写姿势和执笔方法

（一）书写姿势

正确掌握笔法，首先要端正写字的姿势。一般来说，不管是坐着书写还是站着书写，一定要做到头正、身正、手正。

1. 坐姿的要求

写不是太大的字，均可以坐着书写，身体要端正，头要正，两肩要平，胸不贴桌，背不靠

椅，两脚分开平放于地，不可悬空（因为写字需用全身之力送出，脚不着地，则写字无力），双肘外拓，左手压纸，右手执笔，笔杆要正。

2. 立姿的要求

写较大的字时，坐着书写会受到不少限制，身体的活动范围较小，视野不开阔，所以需要站着写。立姿与坐姿基本相同，只是书写时两脚自然分开，上身可略向前倾，腰部不要挺得太直，全身略为放松，且左手压纸以支撑身体，但不能用力过大，右手腕肘悬起，运气挥毫。

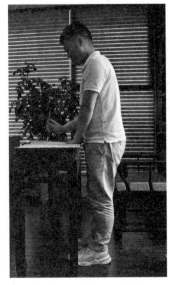

坐 姿　　　　　　　　立 姿

（二）执笔方法

古人说："凡学书者，先学执笔。"掌握执笔是学习书法的第一步。

这里介绍一种较为常用的执笔方法，叫"五指执笔法"。五指执笔法是用"擫（yè）、压、钩、格、抵"五个字来说明每一个手指的执笔姿势和作用。

擫，是说明拇指的作用。执笔时，拇指要斜而仰地紧贴笔管，力由内向外。

压，是说明食指的作用。用食指第一节斜而俯地出力，贴住笔管，力由外向内，和拇指内外相当，配合起来，把笔管约束住。

钩，是说明中指的作用。拇指、食指已经捉住了笔管，再用中指的第一节，弯曲地钩着笔管的外方，以加强食指的力量。

格，是说明无名指的作用。就是用无名指甲、肉相连处从内向外顶住笔管。

抵，是说明小指的作用。小指要紧贴无名指，助一把劲，顶住中指向内的压力，但小指不要碰着笔管和掌心。

五个指头就是这样把笔管紧紧控制在手里，以此法执笔既让人感到牢固有力，又感到自然轻松。其中，执笔主要靠大拇指、食指和中指的力量，无名指和小指起辅助作用。

书写中执笔位置的高低，其实没有绝对的尺度。通常而言，写三四厘米大小的字，执笔大约掌握在"上七下三"的部位，即上部约占笔杆长度的十分之七，下部约占十分之三。写小字，执笔可略低些；写大字，执笔可稍高些。写隶书、楷书，执笔宜低些；写行书、草书，执笔宜高些。

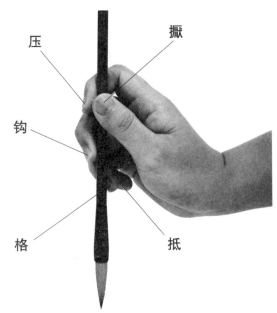

四、运笔方式及基本笔法

（一）运笔方式

要学会运笔，就要弄清楚指、腕、臂各个部位的作用及其相互关系。一般来说，指的作用主要在于执笔，腕、臂的作用在于运笔。在书写字径 3 厘米以下的小字时，点画间距较小，动作细微，就用五指协调行笔。如果书写拳头般大小的字，由于运笔范围扩大，应以用腕为主，指则辅之。再大些的字，就必须用臂来配合腕共同完成书写。

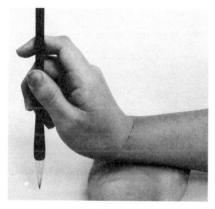
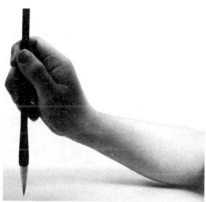

枕 腕

枕腕能使腕部有所依托，因而执笔较稳定。枕腕较适宜书写小字，而不适宜书写大字。

悬 腕

悬腕比枕腕扩大了运笔范围，能较轻松地活动手腕，所以适宜书写较大的字。但悬腕难度较大，须经过训练才能得心应手。

悬 臂

悬臂能全方位顾及字的点画和笔势，能使指、腕、臂各部自如地调节摆动，因此多数书法家喜用此法。

（二）基本笔法

1. 逆锋起笔与出锋

在起笔时取一个和笔画前进方向相反的落笔动作，将笔锋藏于笔画之中，这种方法就叫"逆锋起笔"。即"欲右先左，欲下先上"，落笔方向与笔画走向相反。（见图1）

点画行至末端，应将笔锋回转，藏锋于笔画内。收笔回锋要使点画交待清楚，饱满有力。（见图2）

图 1 逆锋起笔　　　　　图 2 回锋收笔

2. 中锋运笔

中锋又称正锋，是指书写时笔锋始终在点画中运行，笔毫铺开，笔画圆润饱满。它是书法中千古不易的笔法，是各种笔法中最基础的，提按、藏露、顺逆等都是在中锋基础上变化的。由于笔锋在点画中间，因此在向下一笔画过渡时，能够做到"八面出锋"，使点画之间气脉贯通、顾盼有姿。（见图3、图4）

图 3 中锋写横　　　　　图 4 中锋写竖

3. 提笔与按笔

毛笔的性能之一是富有弹性，运用提按动作可以产生丰富的变化。提、按为用笔的上下运动。

引笔向左下作撇，边行边提，笔画由粗变细；除收笔外，笔锋不可完全离纸。（见图5）将笔下按谓按笔，如写捺，在行笔中笔画由细变粗。（见图6）

提与按是书法运笔最基本的技法，是创造书法艺术形态的重要手段，书法的点画，线条的粗细、浓淡、节奏等变化就是在提与按的运笔动作中完成的。

图 5 边行边提作撇　　　　图 6 边行边按写捺

五、书法临习

（一）选帖

学习书法要选择一本好的字帖。古人说："取法乎上，得乎其中；取法乎中，得乎其下。"中国历史上书法名家群星闪烁，他们的字迹是后人学习的宝贵资料。正确的选帖方法，应是将各类碑帖浏览一遍，选择一本比较适合自己性格特点的经典碑帖来临习。初学者可能不具备这种能力，老师或家长可根据其性格特点帮助其选择。

历代著名碑帖众多，一般来说，学楷书选择唐碑比较合适。因为唐代的楷书成就最高，处于楷书成熟的巅峰期，而且名家也特别多，选择余地很大，比较著名的有欧阳询、虞世南、颜真卿、褚遂良、柳公权等。在学好唐碑的基础上，再上溯至魏晋，就可达到事半功倍的效果。

（二）读帖

读帖是在临帖之前仔细观察所要临写的字，从点画、结构、章法等方面揣摩其特点，做到胸有成竹。读帖越仔细，临帖的目的性越强，效果就越显著。

读帖既是临习过程中的一种手段，也是临习过程中要逐步培养的一种能力，应把读帖贯穿到整个书法学习的过程中。

（三）摹帖

摹帖就是直接依托范帖进行摹写，常用的摹写形式有四种：

1. 仿影法

即把透明的薄纸覆在范帖上，照着纸面上透过来的字影描摹。仿影法的优点是不损坏范帖，缺点是隔了一层纸，有些细微处难免看不清楚，影响摹写效果。

2. 描红法

即在印有红色范字的描红纸上描摹。描红法相较于仿影法字迹清晰，利于初学，缺点是范本一经描摹就失去原貌，无法与习作对照找差距。

3. 廓填法

也叫双勾填墨法。就是把透明的书写纸覆在范帖上，用硬笔沿字的点画边沿精确勾画，然后照空心字描摹。廓填法的好处是在勾勒过程中能加深对范字点画形态的认识，缺点是所花的时间较长。

4. 丰肌法

也叫单勾添墨法。就是把透明书写纸覆在范帖上，用硬笔在字影点画的中线上勾画，然后看着范帖沿单线描摹。丰肌法具有半摹半临的性质，难度稍大些，但用它检验对范帖点画掌握的程度极有效。

（四）临帖

临帖就是把范帖放在一边，凭观察、理解和记忆，对着选好的范本反复临写。王羲之在《笔势论》中说："一遍正脚手，二遍少得形势，三遍微微似本，四遍加其遒润，五遍兼加抽拔。如其生涩，不可便休，两行三行，创临惟须滑健，不得计其遍数也。"临帖是个长期的过程，非一朝一夕之功，要持之以恒，才能取得好成绩。常用的临写形式有四种：

1. 对临

把范帖放在眼前对照着写。对临是临帖的基本方法，刚开始时会缺乏整体意识，往往看一画写一画，容易造成字的结构松散、过大过小等毛病。应加强读帖，逐步做到看一次写一个偏旁、一个完整字直至几个字。

2. 背临

不看范帖，凭记忆书写临习过的字。背临的关键不在死记硬背具体形态，而在于记规律，不求毫发逼真，但求能写出最基本的特点。因此，背临实际上已经初步具备意临的基础。

3. 意临

不求局部点画逼真，要把注意力放在对范帖神韵的整体把握上。意临虽不要求与原帖对应部分处处相似，但各种写法都应在原帖的其他地方有出处，否则就不能称之为意临。

4. 创临

运用对范帖点画、结体、篇章和风格的认识，书写范帖上没有的字，或联字成文创作作品。创临虽然仍以与范帖相似为目标，但已有了较大的自主性和灵活性。它是临帖的最后一个阶段，也是出帖的开始。

第二章 永字八法临习图解

　　"永字八法"浓缩了楷书基本点画的特点，是楷书中最典型的线条变化形态。在国家颁布的书法等级考试要点中明确规定必须熟练地掌握"永字八法"中点画准确表达的一般书写技能。

　　侧（点），如鸟翻身侧下，又如高山坠石。

　　勒（横），如勒马的缰绳，又如千里阵云。

　　努（竖），如万岁枯藤，势如引弩发箭。

　　趯（钩），如人之踢脚。

　　策（提），如策马用的鞭。

　　掠（长撇），如梳篦掠发，又如利剑截斩象牙。

　　啄（短撇），如鸟啄物。

　　磔（捺），如一波三折，又如钢刀裂肉。

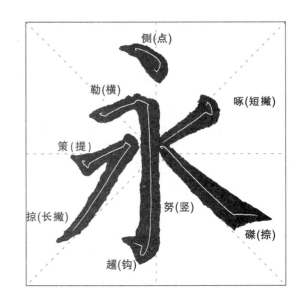

点的写法

　　点，"永字八法"称"侧"，在不同的位置有不同的写法。点是短笔画，但在很短的距离里笔锋要做许多动作。

　　①轻锋逆势起笔。②轻提反折笔略向右行。③转锋向右下顿笔。④提笔回锋收笔。

横的写法

　　横，"永字八法"称"勒"，要写得含蓄有力，略向右上取势。

　　①折锋直落笔，或把笔锋逆向左轻落笔。②转锋向右下作顿笔，横画首端或方或圆。③折转中锋向右铺毫，就此写完横的中间部分。④将至横的末端时，提笔向右上微昂，随后向右下顿笔，回锋收笔。

竖的写法

　　竖，"永字八法"称"努"，汉字中横多竖少，竖是一个字的骨干，起着支柱作用。

　　①把笔锋逆向上轻落笔。②折锋向右下略顿，竖画首端或方或圆。③调转中锋向下铺毫，要写得挺拔劲健。④将至竖的末端时向下稍停顿，即回锋向上，快速把笔提起。

 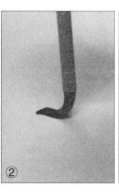 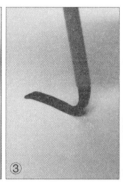 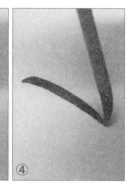

撇的写法

撇有多种写法，长撇在"永字八法"中叫作"掠"，是轻而快的意思。颜真卿说"掠左出而锋轻"正是这个意思。

①藏锋起笔，或尖锋落笔。②顺势向右下稍顿。③转锋向左下行笔，微弯。④边行边提快笔撇出，撇画长，笔锋送到撇尾。

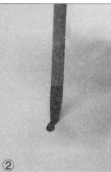

捺的写法

捺一般分成斜捺、平捺和反捺。

①逆锋或顺锋轻落起笔。②翻锋作捺笔的头部，或方或圆。③向右下边行边按，或直或微弯。④将至尽头处稍顿蓄势，提笔向右出锋，捺脚较大。

提的写法

提在"永字八法"中叫做"策"，策马当然要快，而且一往无前。"策"不收锋，用力送出才能有势。

①藏锋或折锋起笔。②转中锋蓄势，挑头或方或圆。③提笔向右上角挑出。④边挑边提笔，笔力送到锋尖。

钩的写法

钩在"永字八法"中称"趯"。古人说"峻快以如锥"，就是说要挺拔、锋利。

①藏锋向左上方起笔。②折笔转锋向右按。③提笔转中锋向下直行。④至竖画末端稍驻，向上回锋蓄势，向左上出钩。

折的写法

折画是组合笔画，以横折为例，其写法是：

①逆锋起笔，或折锋轻落笔。②顺势向右上行笔。③至折处向右上提锋。④再向右下顿，转锋向下直行，折笔要写得粗重，驻笔回锋收笔或略向左露锋。

第三章 《多宝塔碑》笔法特点

　　《多宝塔碑》是颜真卿早期的代表作，已充分体现了他在继承传统方面所取得的成就。作品中既有王羲之父子、张旭、虞世南等名家的笔意，也有篆、隶精神。在笔法上多为方笔，兼或使用圆笔，横细竖粗已较明显，但在对比关系上，极为适度。横画下笔多取直下，截方后提行，纤细过渡，驻笔向右下重顿，成重墨点，回锋收笔。两侧竖画，依照欧、虞笔法，呈相背形。转折处略加顿笔而后折下，圆转笔很少。

　　临帖时，认真观察，仔细揣摩每一笔画在结构中的使用和安排。

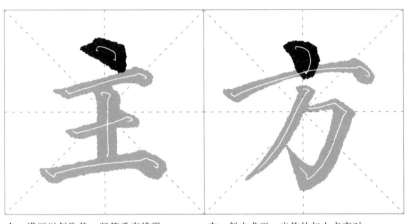

主　横画以斜取势，竖笔垂直雄强。　　　方　斜中求正，出钩处与上点直对。

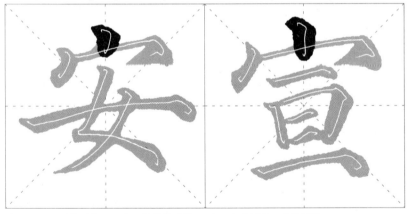

安　"宀"不宜过宽，"女"部横笔稍长。　　宣　上宽下窄，字带斜势。

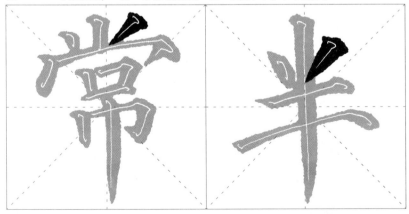

常　上部宜宽，字形端正，两中竖正对。　　半　上部呈三角形，中竖挺拔。

斜点『主　方』

轻锋逆入起笔，折笔向右下铺毫运笔，稍顿，轻提笔锋向左上回锋收笔。

竖点『安　宣』

轻锋逆入起笔，折笔向右下稍行即转锋引笔向下边行边顿，随即回锋向上收笔。

撇点『常　半』

点画呈撇形，轻锋向左上方逆入，折笔向右下稍按，折锋向左下提锋撇出，撇锋短劲。

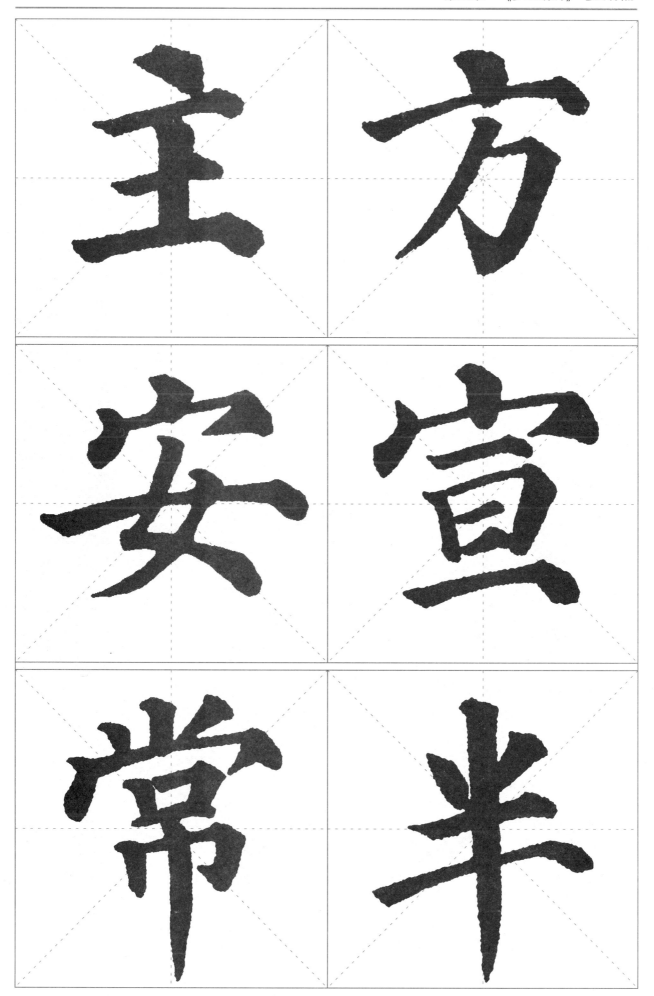

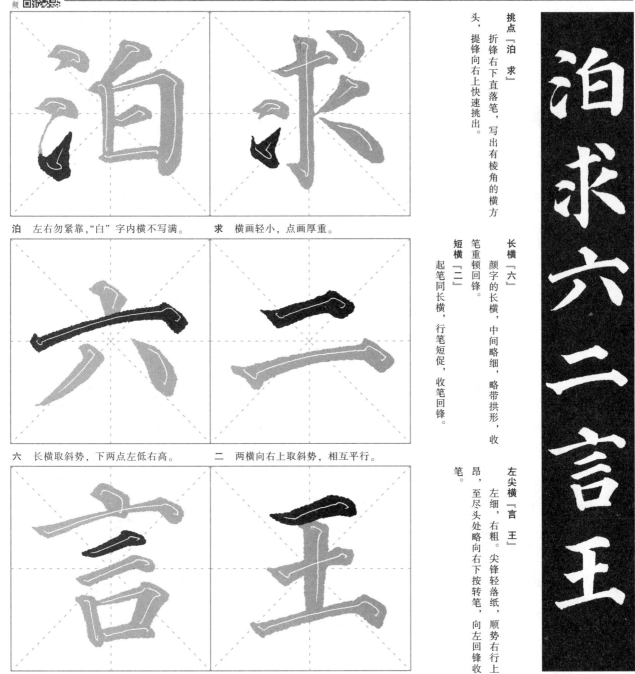

泊　左右勿紧靠，"白"字内横不写满。

求　横画轻小，点画厚重。

六　长横取斜势，下两点左低右高。

二　两横向右上取斜势，相互平行。

言　两短横应有变化，"口"呈倒梯形。

王　三横向右上仰，下横顿笔重收。

挑点『泊　求』
折锋右下直落笔，写出有棱角的横方头，提锋向右上快速挑出。

长横『六』
颜字的长横，中间略细，略带拱形，收笔重顿回锋。

短横『二』
起笔同长横，行笔短促，收笔回锋。

左尖横『言　王』
左细，右粗。尖锋轻落纸，顺势右行上昂，至尽头处略向右下按转笔，向左回锋收笔。

泊求六二言王

点画　颜字中的点变化最多，在不同的位置有不同的写法。点是短笔画，但在很短的距离里笔锋要做许多动作。

①轻锋逆入起笔。

②轻提反折笔略向右行。

③转锋向右下顿笔。

④向左上回锋收笔。

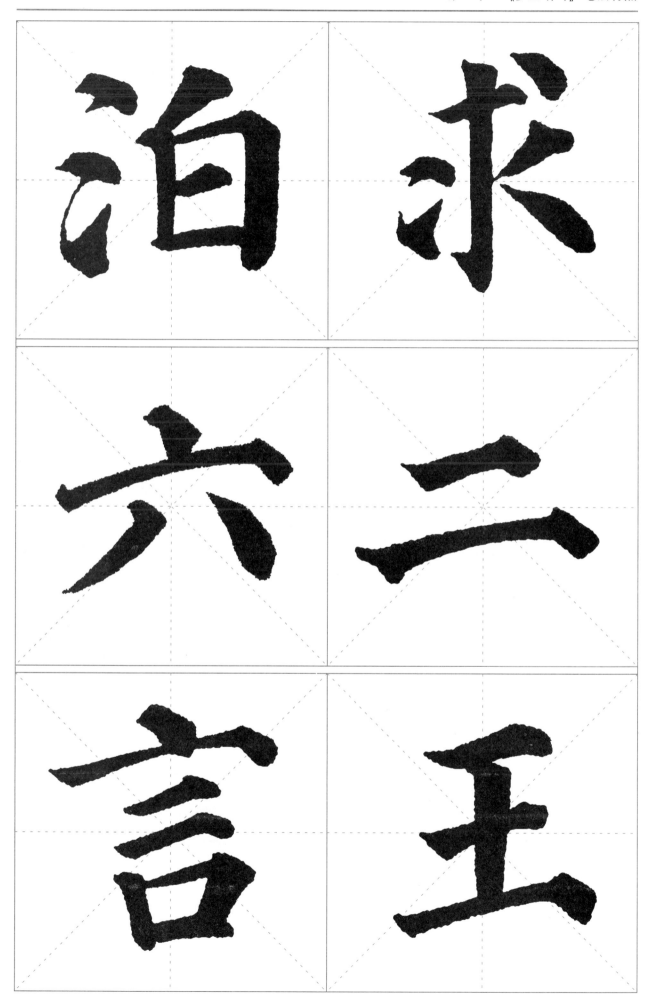

非伯年平山止

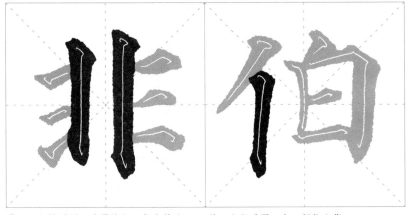

非　两竖笔垂露，诸横皆短，各有其法。

伯　左竖垂露，"白"部往上靠。

垂露竖「非 伯」
藏锋起笔，折笔向右下按，提转中锋向下行笔，至竖画末端稍驻再向下作顿笔，向左上（或右上）回锋收笔。

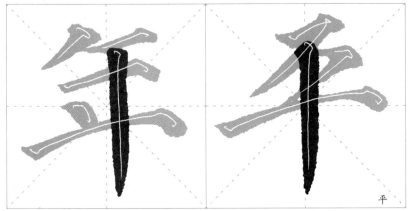

年　诸横上仰，中竖偏右，收笔用悬针竖。

平　横笔上短下长，中竖用悬针竖。

悬针竖「年 平」
藏锋起笔，折笔向右下按，转笔中锋向下铺毫行笔，行至近竖画末端，边提笔边出锋收笔。

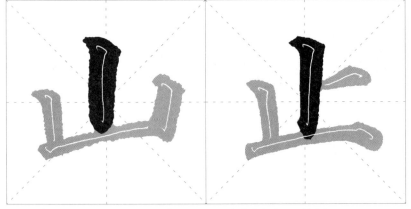

山　字身略矮，三竖长短形态各有其法。

止　各笔均短小，上横略细。

短竖「山 止」
写法似垂露竖，较短。短竖一般出现在字的中间，下面有横画。短竖写得粗而强，古人称之为「铁柱」。

横画　颜字横画多逆锋起笔，提笔着力缓行，回锋收笔，厚重有力。"永字八法"中用"勒"字来代表横画。"勒"是勒住马，让它慢慢走的意思。

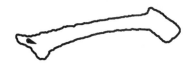

①逆锋轻落笔。

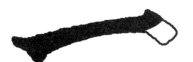

③将至末端提笔上昂。

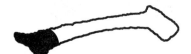

②折向右下顿笔，调转中锋向右行笔。

④向下作顿转笔，就势向左上回锋收笔。

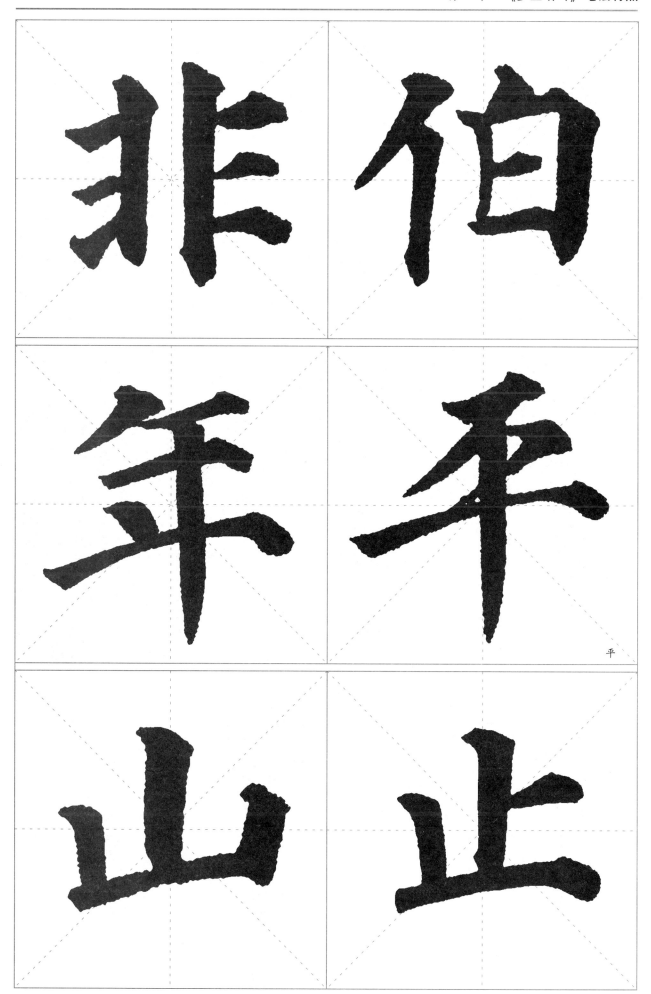

非　伯

年　平

山　止

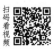

分行夫春月大

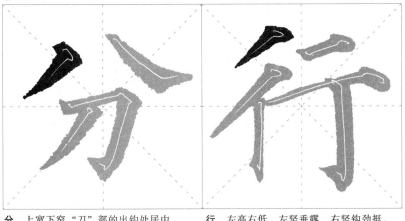

短撇『分 行』

藏锋起笔，折笔向右下按，提转中锋向左下行笔，略取弯势，边行边提，快笔撇出，笔锋送到撇尾。

分　上宽下窄，"刀"部的出钩处居中。

行　左高右低，左竖垂露，右竖钩劲挺。

长撇『夫 春』

藏锋起笔或尖锋落笔，顺势向右下稍顿，转锋向左下行笔，略取弯势，边行边提，快笔撇出，撇画长，笔锋送到撇尾。

夫　横笔取斜势，撇为长撇，捺笔纵展。

春　撇为长撇，捺笔纵展，"日"向上靠。

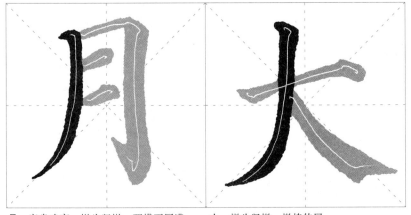

竖撇『月 大』

逆锋或尖锋起笔，折笔向右下稍驻，转锋向下行笔至中段时微向左弯，边行边提，快笔撇出，撇画长，笔锋送到撇尾。

月　字身略高，撇为竖撇，两横不写满。

大　撇为竖撇，撇捺伸展。

　　竖画　颜字的竖变化较多，主要有垂露、悬针之分。垂露竖多用在左边的偏旁上。竖画居于竖中线时，多用悬针竖，以起到均衡重心的作用。

①尖锋轻落，藏锋起笔。

②折笔右下按，调转中锋向下行笔。

③至竖画末端稍驻再向下作顿笔。

④向左上（或右上）回锋收笔。

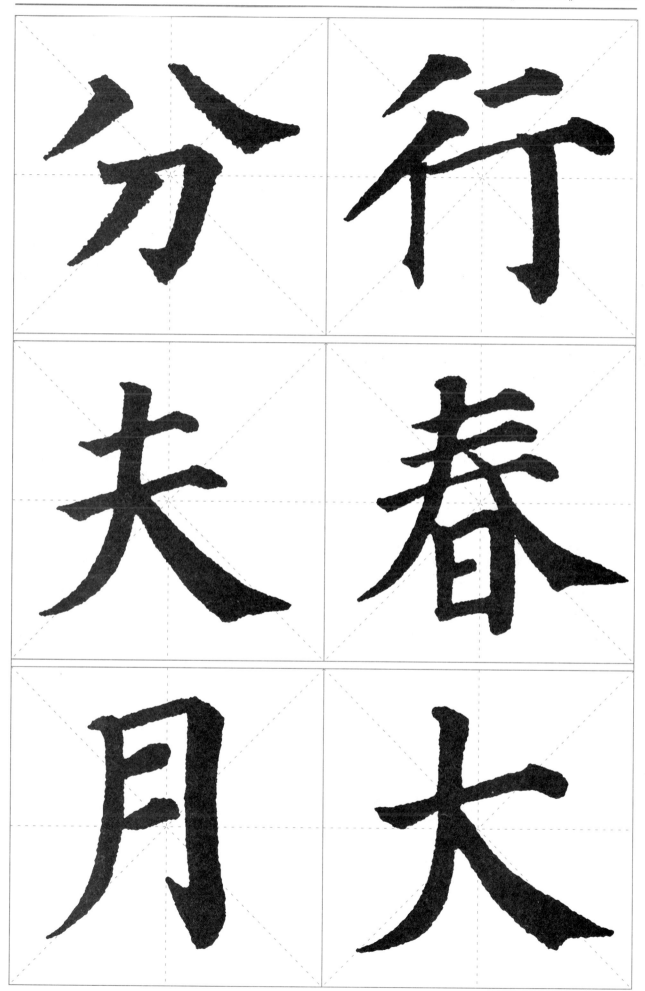

扫码看视频

重尸力尺疾成

平撇『重 户』
逆锋起笔，撇头较大，折笔向右下稍驻，转锋向左下边行边提锋撇出，撇锋短劲，撇势较平。

斜撇『力 尺』
藏锋起笔或尖锋落笔，顺势向右下稍顿，转锋向左下行笔，取斜势，边行边提，快笔撇出，撇画长，笔锋送到撇尾。

回锋撇『疾 成』
藏锋起笔，折笔向右下顿，转锋向下作弯势行笔，至撇尾稍驻蓄势，再向左上出钩。

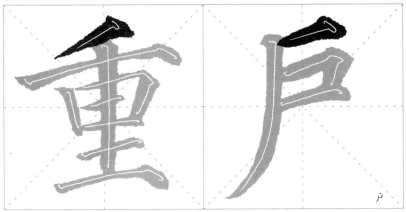

重　撇势平，诸横平行等距。

户　字形窄长，斜中取正。

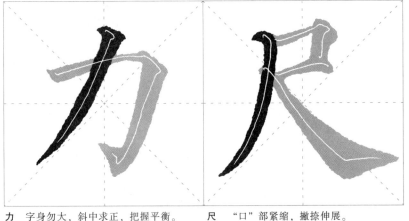

力　字身勿大，斜中求正，把握平衡。

尺　"口"部紧缩，撇捺伸展。

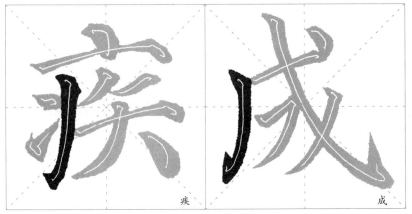

疾　左上包围，"矢"部偏右，配合紧密。

成　左收右放，上窄下宽。

撇画　长撇在"永字八法"中叫作"掠"，是轻而快的意思。颜字的撇，中锋行笔，笔力送到末端，出笔虽不回锋，但都饱满扎实。

①藏锋起笔或尖锋落笔。

②顺势向右下稍顿。

③转锋向左下行笔时微弯。

④边行边提，快笔撇出。

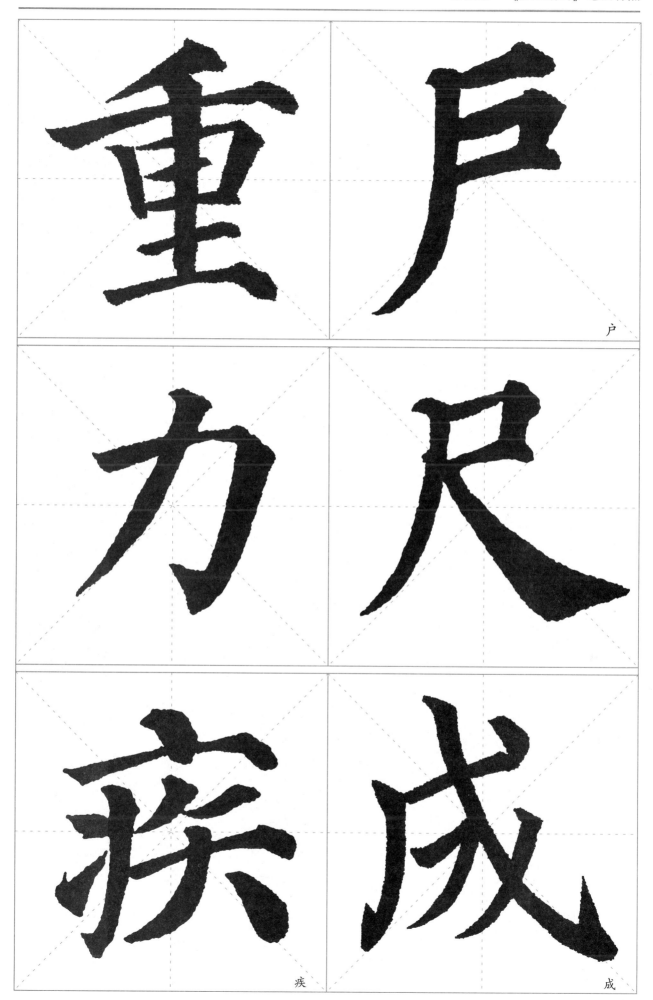

户

尺

疾

成

又 双 之 進 不 食

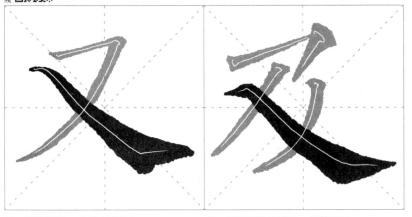

又　撇伸捺展，相交点略靠右。

及　两撇笔各有其法，斜捺纵展。

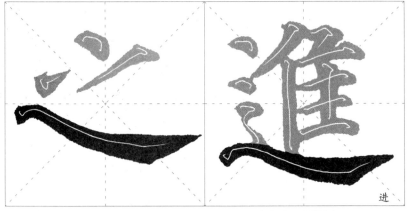

之　上紧下松，平捺纵展。

进　"隹"部紧凑，诸横皆短。

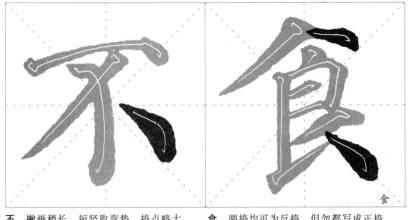

不　撇画稍长，短竖取弯势，捺点略大。

食　两捺均可为反捺，但勿都写成正捺。

斜捺『又 及』 逆锋或顺锋轻落起笔，翻锋向右下边行边按，或直或微弯，将至尽头处稍顿蓄势，提笔向右捺出，捺脚较大。

平捺『之 进』 逆锋起笔，折笔向右下稍顿，转锋提笔向右下徐徐行笔，取势平坦，至捺脚稍驻蓄势，提笔向右捺出，捺脚较大。

反捺『不 食』 顺锋或逆锋起笔，顺势向右下行笔，边行边作按顿，转锋向左上回锋收笔，捺脚呈圆形。

捺画　颜字的捺画厚重平稳，一波三折明显，形成"蚕头燕尾"之态。整个捺画都弯曲有致，练习时不必过于追求。一个字中捺画多时，一般只留一捺，其余变作点。

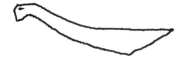

①藏锋入笔。

②向上略提锋，再向右下行笔。

③行笔呈弧形行至中段，又向右下弯。

④至捺脚处重顿，提笔向右拖出。

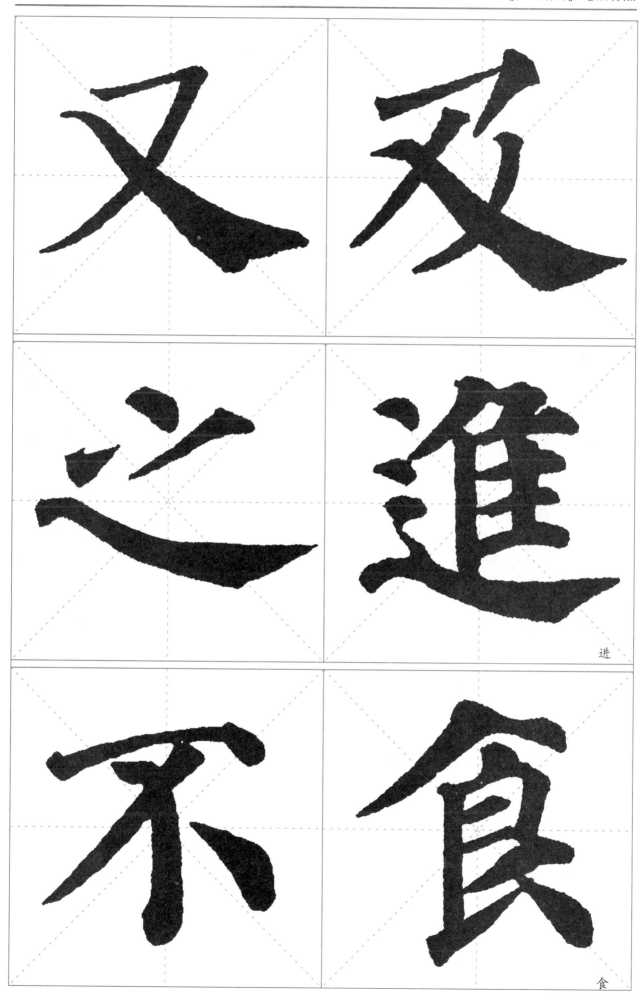

进

食

或我罕帝咸武

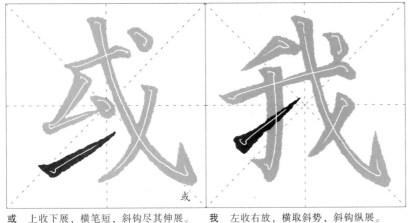

或 上收下展，横笔短，斜钩尽其伸展。

我 左收右放，横取斜势，斜钩纵展。

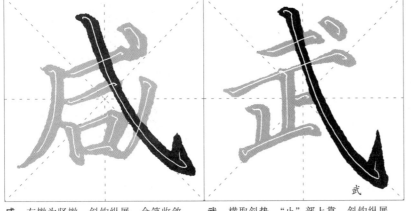

罕 "罒"不宜大，竖用悬针。

帝 首点和竖的位置均略靠右。

咸 左撇为竖撇，斜钩纵展，余笔收敛。

武 横取斜势，"止"部上靠，斜钩纵展。

挑『或 我』 藏锋或折锋起笔，转中锋蓄势，挑头或方或圆，提笔向右上角挑出，挑锋短劲。

横钩『罕 帝』 轻锋向右下落笔，折笔提转中锋向右行笔，至出钩处提笔微昂向右下顿，折笔回锋蓄势，向左下出钩，钩锋劲健。

斜钩『咸 武』 尖锋或逆锋轻落笔，顺势向右下顿，转锋向右下作微弯行笔，至出钩处轻顿，回锋稍驻蓄势，用力向上出钩，钩锋长、劲。

挑画 挑在"永字八法"中叫作"策"，策马当然要快，而且一往无前。"策"不收锋，用力送出才能有势。

①尖锋轻落。

②折笔向右下按，转中锋蓄势。

③提笔向右上角挑出。

④笔力送至锋尖。

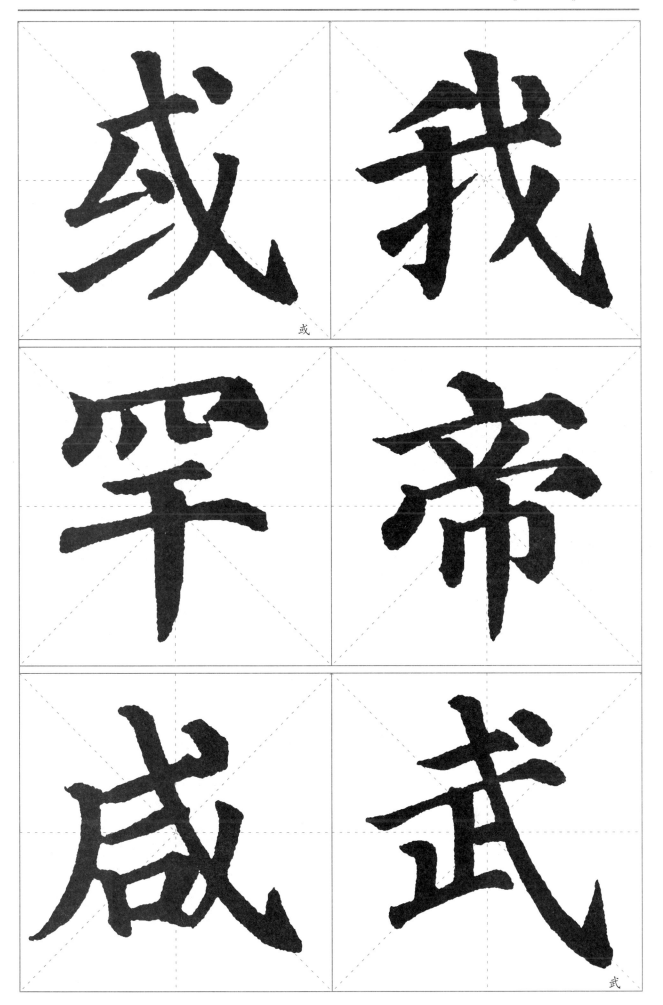

或

武

颜真卿《多宝塔碑》精讲精练

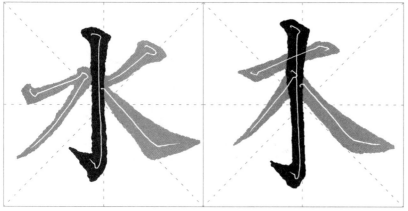

水　左收右放，竖钩居中，垂直劲挺。

木　左收右放，竖钩挺拔。

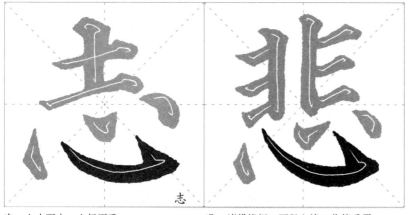

志　上小下大，上轻下重。

悲　诸横皆短，两竖上缩，收笔垂露。

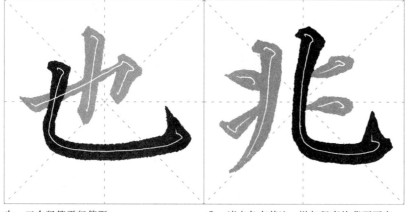

也　三个竖笔平行等距。

兆　诸点各有其法，撇与竖弯钩背而不离。

竖钩『水　木』

藏锋逆入向左上起笔，折笔转锋向右按，提笔转中锋向下直行，至竖画末端稍顿，向上回锋蓄势，向左出钩，钩锋短而有力。

卧钩『志　悲』

尖锋轻落起笔，顺势向右下边行边按作横弯势行笔，至出钩处轻顿，向左回锋，稍驻蓄势，用力出钩，钩锋较长。

竖弯钩『也　兆』

逆锋起笔，折笔转锋向下中锋行笔，至弯处向右圆折，边行边按向右行笔，笔画逐渐变粗，至钩处驻笔蓄势，向上略偏左勾出，钩锋稍大。

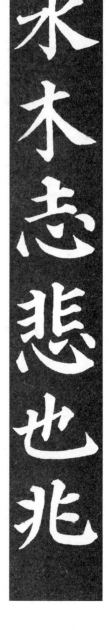

水木志悲也兆

竖钩　钩在"永字八法"中称"趯"。颜字的钩，出钩前重顿，蓄势出钩，虽尖锐而不显纤弱。

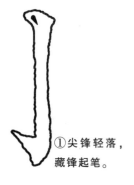

①尖锋轻落，藏锋起笔。

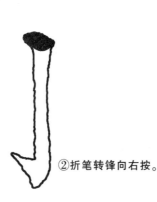

②折笔转锋向右按。

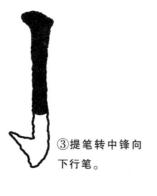

③提笔转中锋向下行笔。

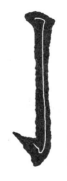

④至末端重顿，回锋蓄势勾出。

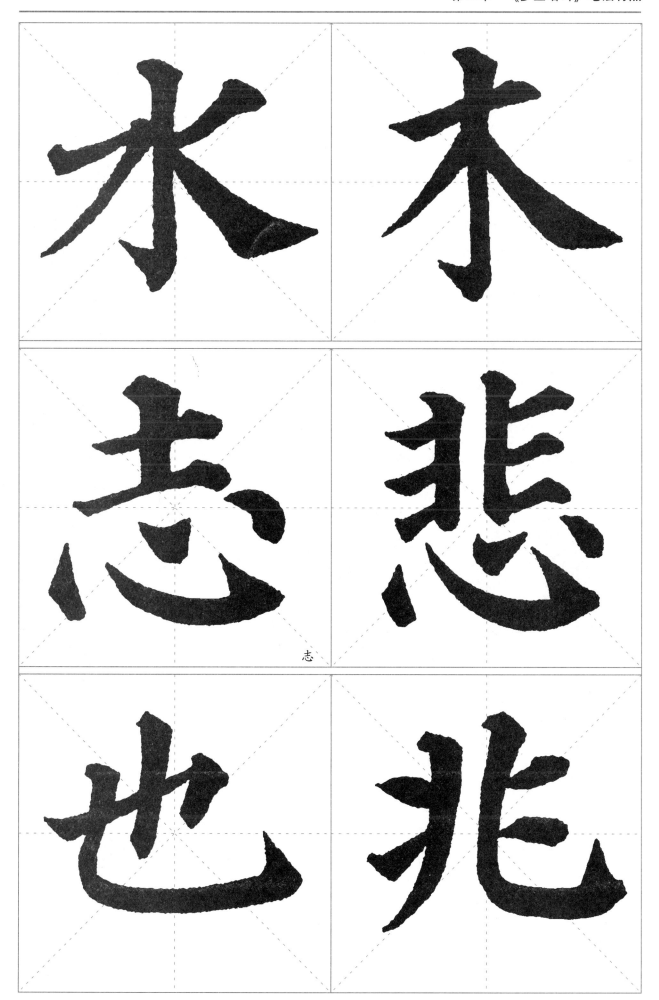

志

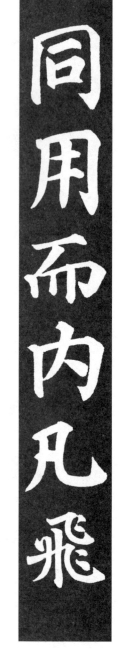

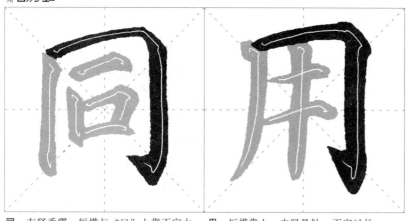

同　左竖垂露，短横与"口"上靠不宜大。

用　短横靠上，中竖悬针，不宜过长。

横折钩『同　用　而　内』

顺锋或逆锋起笔，顺势向右上行笔，至折处提笔微昂向右下顿，转锋向下直行（或略向左斜），折笔要写得粗重，回锋蓄势，向左上出钩。

而　首横位置较高，下部扁宽。

内　横折钩的竖画部分略斜。

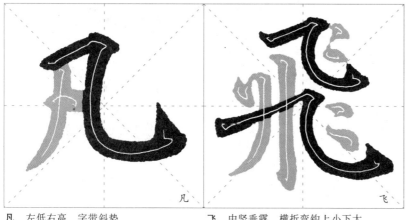

凡　左低右高，字带斜势。

飞　中竖垂露，横折弯钩上小下大。

横折弯钩『凡　飞』

藏锋起笔，转中锋右行到末端，微昂向右下顿，转锋向下从左上至右下作弧弯行笔，要写得粗重些，驻笔回锋蓄势，向左上出钩。

横折钩　颜字常见的笔法，刚柔相济，有骨有肉。虽然它没在"永字八法"之中，但也是学书过程中关键的点画。古人说"屈折如钢钩"，书写的时候必须强而有力。

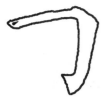 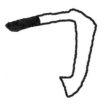 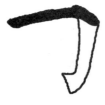 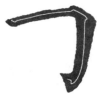

①尖锋轻落，顺势向右下按转笔。

②转中锋向右上行笔。

③至折处转锋向左下行笔。

④顿笔回锋蓄势，向左上勾出。

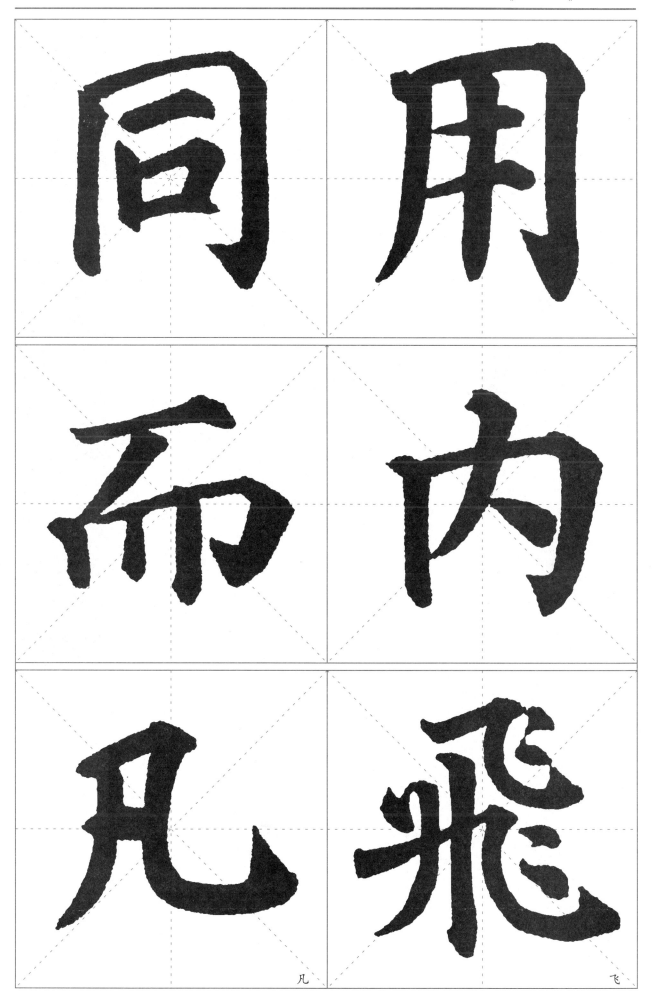

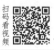

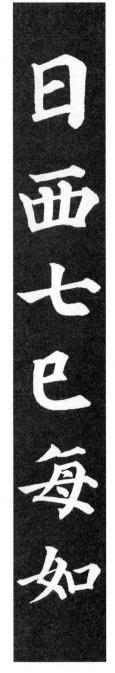

横折『日 西』
逆锋起笔或折锋轻落，顺势向右上行笔，至折处向右下顿，转锋向下直行，折笔要写得粗重，驻笔回锋收笔。

竖折『七 已』
藏锋起笔，折笔向右按，转锋向下中锋行笔，至折处再转锋向右行笔，至末端回锋收笔。

撇折点『每 如』
逆锋起笔，折笔向右下稍按，转锋向左下行笔，边行边提，至折处转笔向右下行，边行边按，至尽处稍顿回锋收笔。

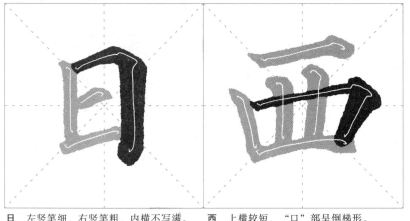

日　左竖笔细，右竖笔粗，内横不写满。

西　上横较短，"口"部呈倒梯形。

七　横长而轻，竖弯短而厚。

已　字形小巧收敛，不出钩。

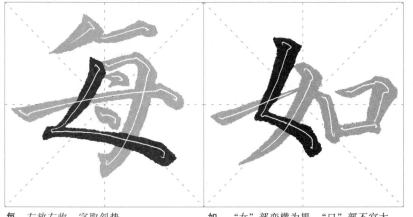

每　左放右收，字取斜势。

如　"女"部变横为提，"口"部不宜大。

横折　颜字折的笔法多内方外圆。折笔转折处多提笔另起，不顿不折，蓄势暗转，棱角成斜面，再向下行笔，竖笔要比横画粗壮有力。

①尖锋轻落。

②向右下按笔，转中锋向右上行笔。

③至折处提笔转锋。

④中锋行笔写竖，竖末回锋收笔。

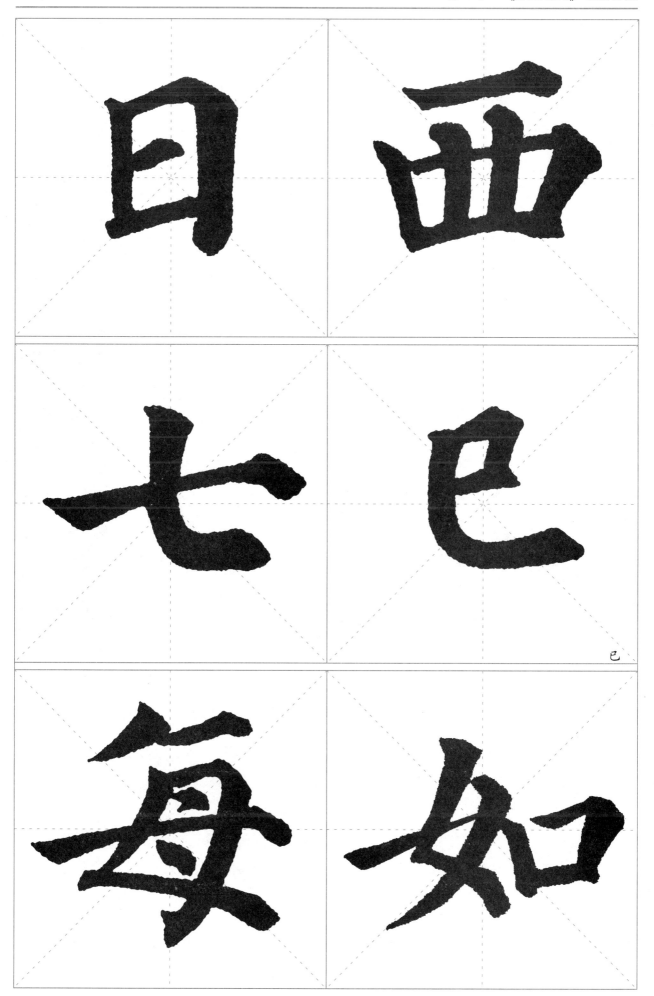

已

颜真卿《多宝塔碑》精讲精练

撇折『去 弘』
藏锋起笔，折笔向右下顿，转锋向左下行笔，至折处稍驻作折角，转笔向右或右上，边行边提笔。

横撇『子 久 衣 永』
露锋或藏锋起笔，折笔向下顿，提笔中锋向右上行笔，至折处稍驻，向右上微昂即折笔向右下顿，转笔向左下作撇画。

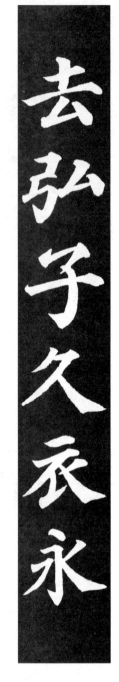

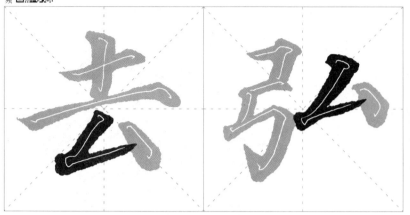

去　横取斜势，撇折勿宽，点略大，求平衡。

弘　以欹侧取势，右部位置靠上求平衡。

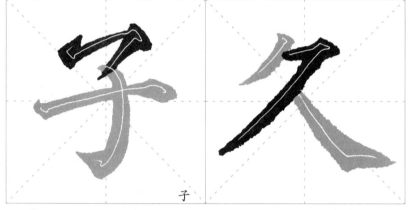

子　横笔宜长，取斜势居中，弯钩首尾直对。

久　捺画长而伸展，字有动感。

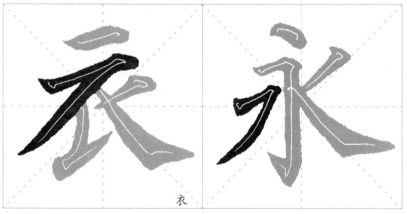

衣　点画变为短横，上收下放。

永　左收右放，竖钩劲挺与点笔直对。

横撇　颜字常见的笔法，先横后撇，折部可方可圆略向外突，笔画细而遒劲。虽然它没在"永字八法"之中，但也是学书过程中关键的点画。

①藏锋起笔。

②折笔转锋向右上行笔。

③至折处，先提锋后顿笔。

④折处微突，转锋向左下行笔，撇长微弯。

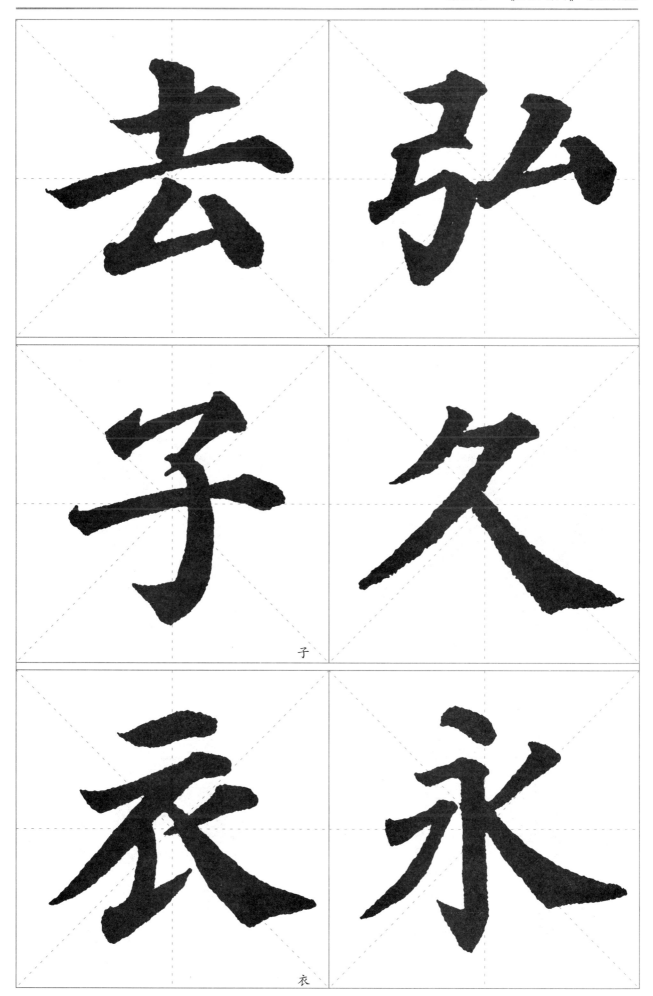

子

衣

第四章　《多宝塔碑》偏旁部首技法

　　汉字除独体字外，其余都是合体字。汉字的偏旁部首，又是合体字的主要组成部分，熟悉不同偏旁的结构用笔，进行反复的练习，可以熟练地加以变化运用。所以练习汉字，先从偏旁部首开始，是比较容易入门的。

　　书写左右结构的字，要写左顾右，写右应左，既要考虑统一，又要有变化，要处理好正欹、挪让、穿插、错落、开合和疏密等关系。

　　书写上下结构的字，要写上顾下，写下应上。天覆者下须收束，地载者上宜聚敛；上常设险，下须拨正；下欲穿插者，上应预先挪让。

　　在实际书写中，字的态势变化丰富，学者不可拘泥。

亻部　先撇后竖，竖画多用垂露竖。二者于撇画中部相接。

刂部　位居字的右边。短竖不宜长，取位偏上，略细，竖钩要直而挺，竖钩与短竖之间要注意间距。

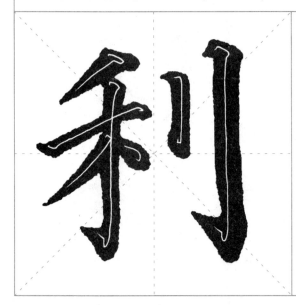 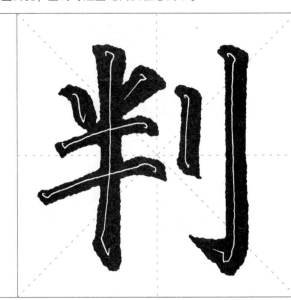

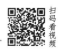

左阝部 横撇弯钩起笔短，并且向右上取势，折笔后弯势要自然，竖不宜长，收笔回锋用垂露。

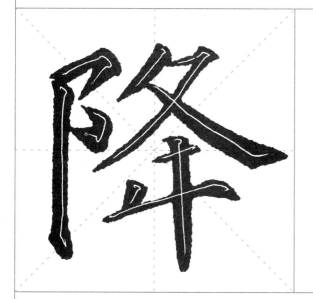

隐

右阝部 横撇弯钩起笔向右上取势，折角较大，折笔后弯势要自然，竖画直长挺拔用悬针。

卩部 书写时注意横折钩含蓄收缩，钩画指向字心，竖画或垂露或悬针因字形作处理皆可。

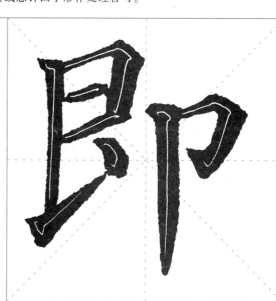

氵部　三点形态要有变化，间距不能靠得太紧。第二点应写得偏左。第三点起笔位置不要过高，出锋不宜超过上点。

汉

济

土部　作左旁时取位偏上。短横向右上斜，竖偏右穿过短横，下横画改为提。

场

塔

扌部　短横向右上斜。竖钩略长，偏右穿过短横且挺直，钩锋不宜长。挑画起笔略左伸。

指

捡

亻部　是两短撇和垂露竖组合的偏旁。上撇轻而短，下撇略重而长，两撇忌平行。竖较直略向里倾斜，收笔用垂露。

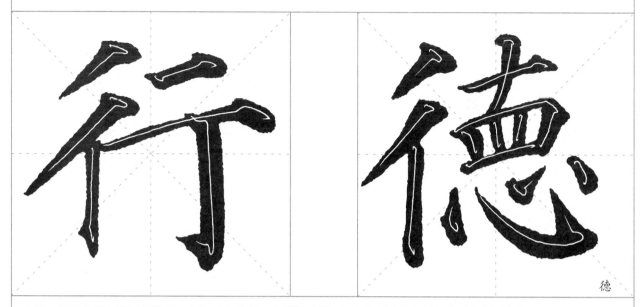

德

忄部　两点左低右高互相呼应。中竖略向里弯，收笔用垂露。两点的呼应和垂露竖的收笔都可变化。

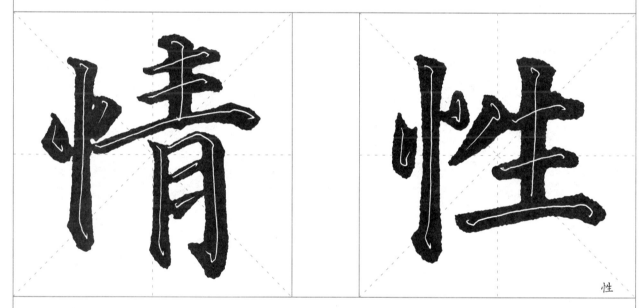

性

月部　整体窄而长，撇画为竖撇，尾部出锋，竖钩长于竖撇，中间两横较短小，且呈左低右高之势。

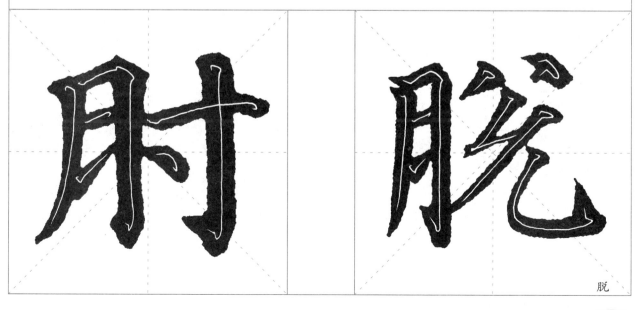

脱

目部 整体勿宽；左竖短右竖稍长，中间两短横不与右竖连。

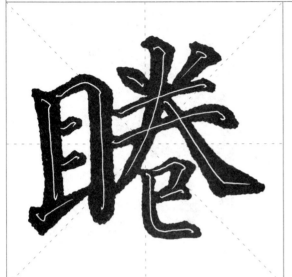

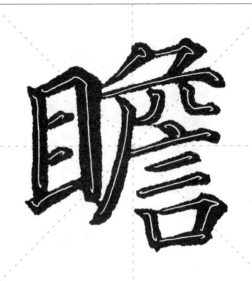

女部 作左旁时，字形较窄。撇折点撇长折点短，撇画伸展。改横为提，提画左伸右收，不宜超出撇画太多。

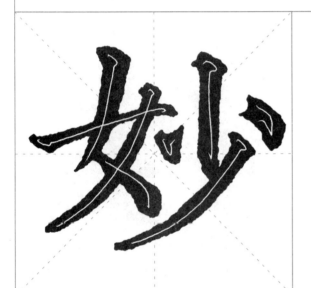

媚

石部 横为左尖横，撇画锋利，"口"字较小，被横画覆盖。

碑

弓部 位居左边时，字形要窄而长取斜势。横画细，折笔粗，横折起笔不能长，下横略长于上横，竖折折钩起笔于下横左端。

足部 居于字的左上部，上端与右部平齐，整体小巧紧凑。

跪

踊

犭部 上短撇起笔重，撇势稍斜。弯钩起笔取横势，与上撇中部相交后向下行，至出钩处回锋，向左上出钩。两撇忌平行。

犹

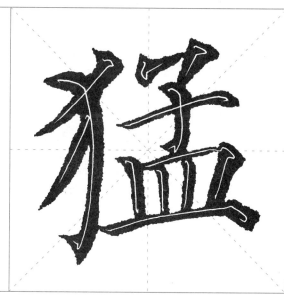

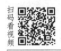

寸部 横画向右上取斜势，竖钩起笔偏右，点画凌空。居右时横画短，竖钩出头较多。

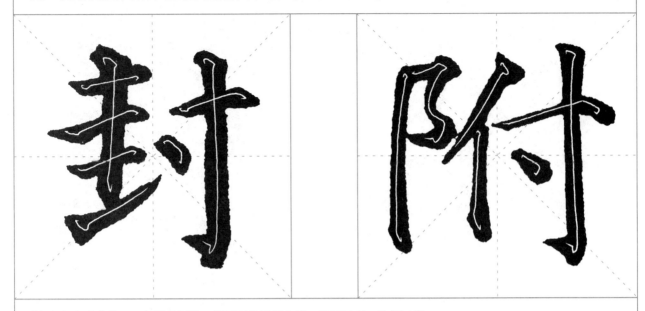

爿部 竖折取位偏上，短横忌写长，撇画不能撇得太开，竖画正直，收笔回锋。

将　　　　状

斤部 平撇要短，竖撇不能撇开，横的起笔不要太高，竖用垂露、悬针均可。居右时要写得宽且位置低于左侧。

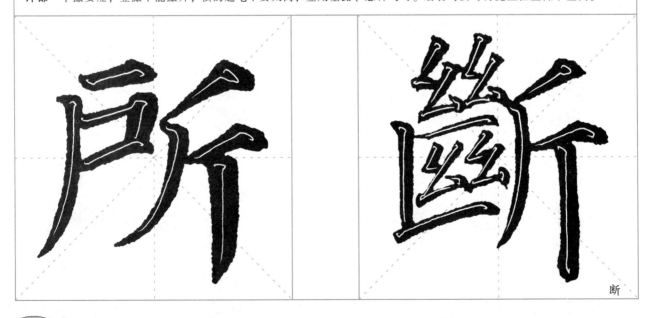

断

冖部　要写得平正开张，左垂点与右横钩统领下部，横钩的横画左低右高，瘦劲有力。横画末端另起笔顿笔作钩，点画浑厚。

木部　横为短横，长竖写作竖钩，在横竖交叉处起笔写撇，右点稍靠下。

相

树

王部　作左旁时，三横画间距较大，下横改为提，字形较窄。

佩

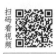

夂部 一般位居字的右边。首撇长而陡，横画轻落重收。下撇起笔偏左，撇出时带弯势。捺画伸展，捺脚重按轻提。

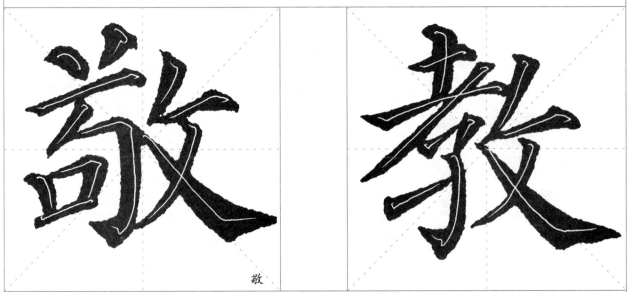

敬

欠部 一般位居字的右边。上撇不宜长，横钩起笔较高，钩笔粗壮，下撇取位偏左，捺画写作反捺，轻落重收以得平衡。

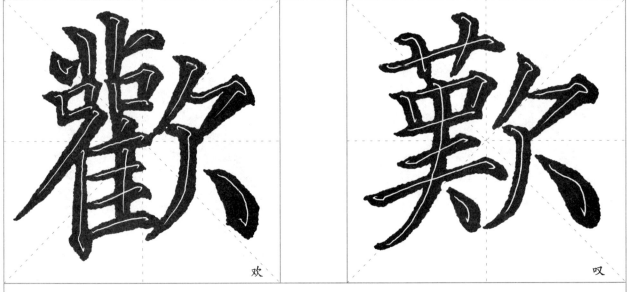

欢

叹

月部 竖撇较长。横折钩要与撇相协调，里面两横间距分配要适当。作左旁时要写得窄些。居右时，竖撇弯势略大。

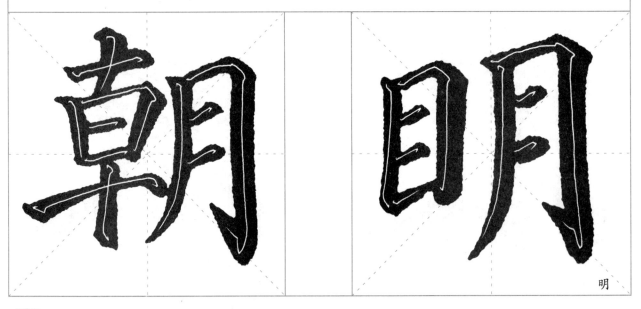

明

禾部 横长竖短，竖为中心，左右对称，捺作反捺或缩为点。

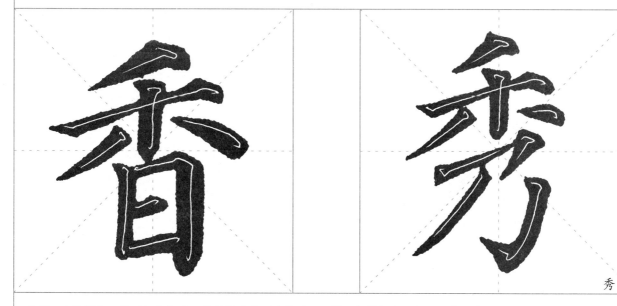

秀

方部 点取斜势，横画与点相连，横折钩取势要稳住重心，撇画与横折钩要协调。作左旁时，横画左伸右收。

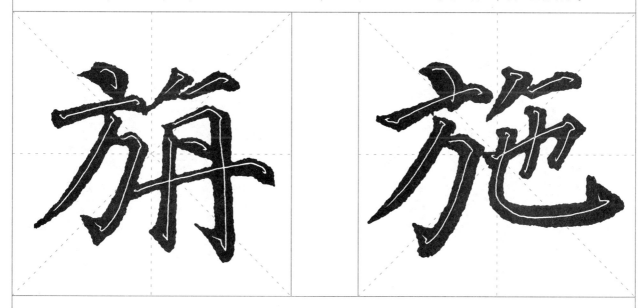

夫部 三横空距收紧，取势右上，第三横最长，注意避让关系，撇画贯穿三横，长捺在第二横处下笔，撇捺舒展。

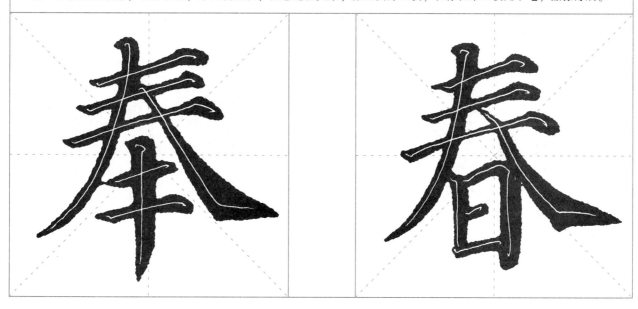

戈部　横画取斜势，长短有所变化。斜钩劲挺略弯，撇画较短，彼此协调。

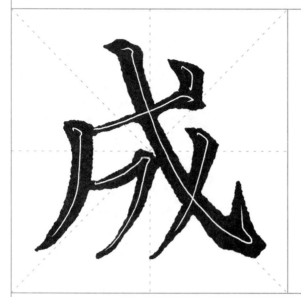

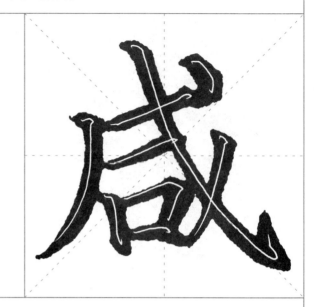

礻部　点取平势，横撇与上点拉开间距。短竖起笔略偏右，收笔用垂露。下点位居撇、竖两笔画相交处。

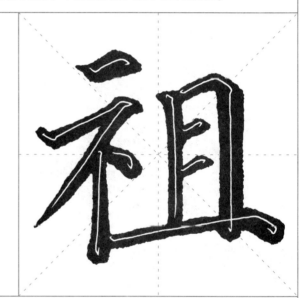

日部　竖画与横折要写得协调，中横居中，底横向右上斜但不能超出右竖。作左旁时要写得较窄。

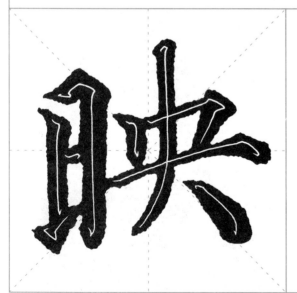

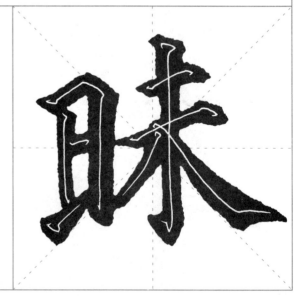

火部　两点左低右高，遥相呼应。作左旁时斜撇要改为竖撇，捺画写成点。

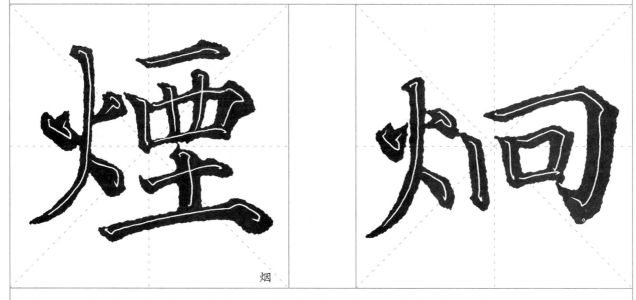

烟

禾部　上撇取势稍平，用作左旁时，横画左伸右缩。竖画起笔偏右，下撇直斜，改捺画为点。

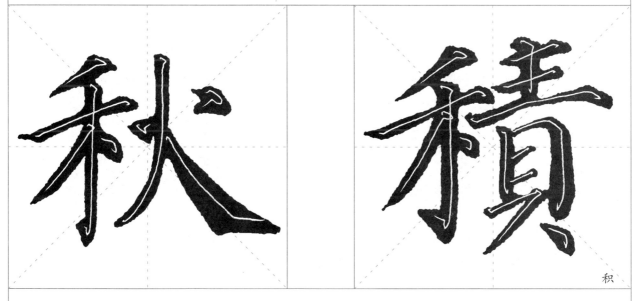

积

立部　斜点居中，两横上短下长，中间两点上开下合，起笔左低右高。居左时，整体宜小，位置靠上。

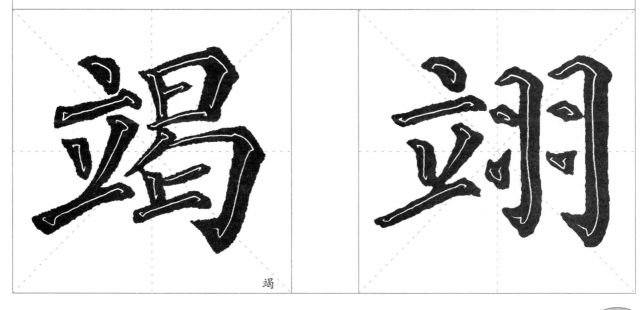

竭

纟部 两撇折中下撇折的撇略长，点画写作撇点。下三点由左下向右上取势，间距要匀，形态各异。

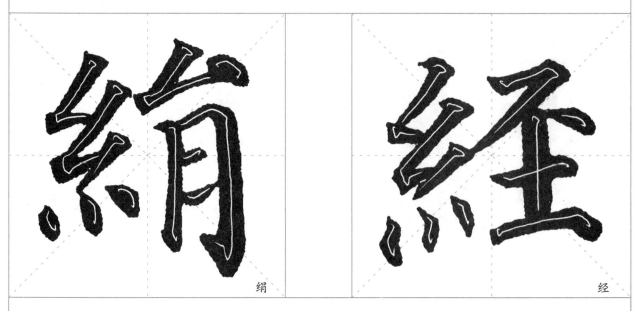

绢　经

言部 居左时，斜点偏右，上横画向左伸，中间两短横要上短下长，下部"口"的短竖和横折向里斜收。字形窄长。

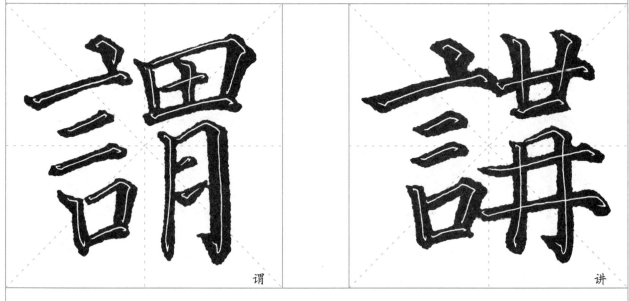

谓　讲

见部 横折长于左竖，里面两小横右不写满，下横起笔左伸，收笔与撇画连写，顺势向左下作撇，竖弯钩向右伸展。

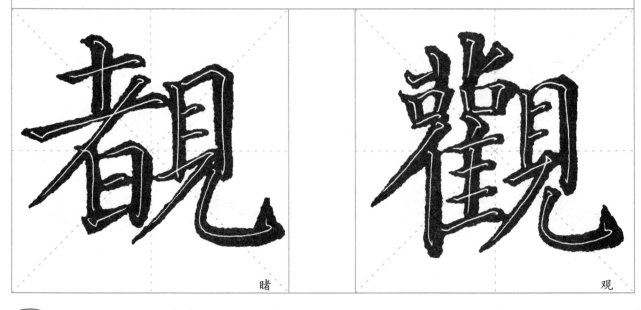

睹　观

米部　上两点左呼右应，短横向右上仰。作左旁时，横短竖长，捺画改为点。

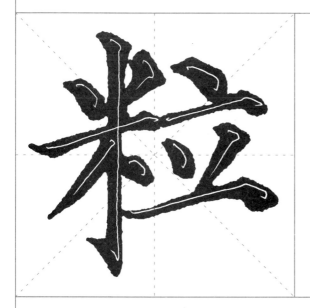

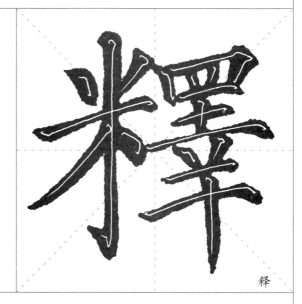
释

釒部　作左旁时上部人字头要倾斜，捺画改为点，下面短横向右上仰，两点左低右高互相呼应，下横画向右上斜。

镇

铜

頁部　用于字的右边。横画较细，短撇靠左边，左竖画较右竖画要短些，下横与撇画连写，侧点的角度要适当。

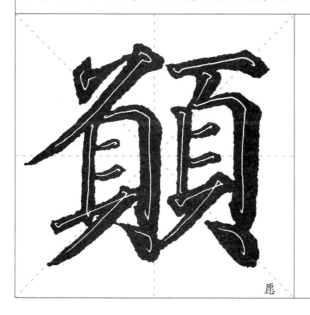
愿

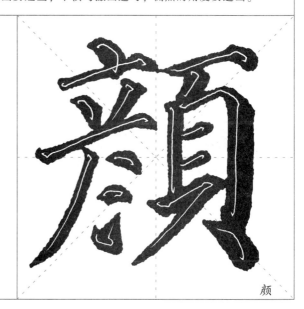
颜

45

雨部 上横短，横钩的宽度要能使上横居中。短竖居中，要写得粗壮。两边四点的形态应有变化，留白要匀称。

云

⺌部 竖画短小粗重，为字的中心，左右两点均匀分布左右，左点为挑点，右点为撇点，两点相互呼应。

隹部 左边单人旁的竖直长，收笔用垂露。右边的点、横画之间要紧凑，中间两横较短，下横画较长。

难

雄

人部 撇、捺画角度较斜，不能过坦，要协调自然，保持平衡，且捺画粗重，捺脚较大。

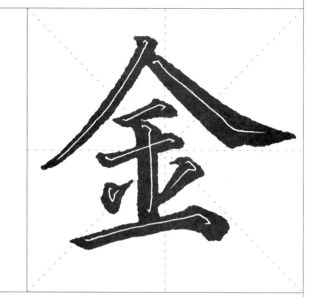

亠部 斜点偏右，横画在其下，向右上取势，擦点而过。

高

京

八部 左点要写成撇点，收笔出锋，位置略低。右点为捺点，回锋收笔。两点要左顾右盼，彼此呼应。

与

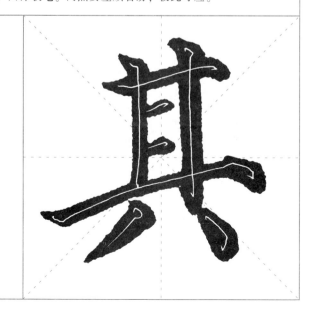

宀部　一般要写得宽些。上点逆锋落笔再向下顿按，左点略向里弯。横穿点而过，作钩时按转笔锋蓄势，向左下出钩。

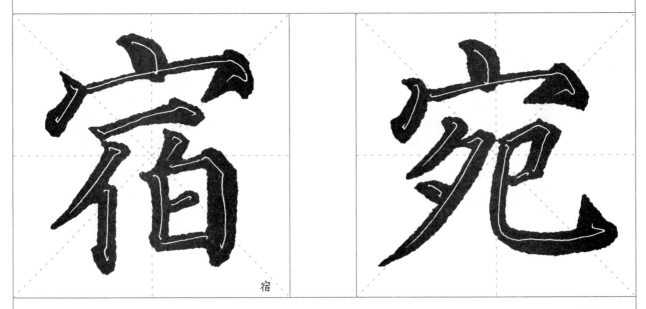

宿

广部　点取斜势居中。横画向右上微仰与点相连。撇画要劲挺，且向内收。撇和横应随所包围部分的变化而变化。

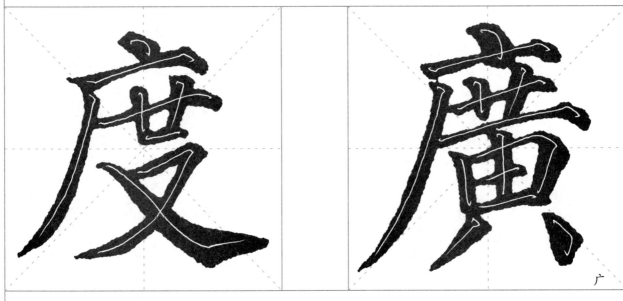

广

巾部　居下时字形略宽，短竖笔画稍细，收笔用垂露；中竖要粗，收笔用悬针。

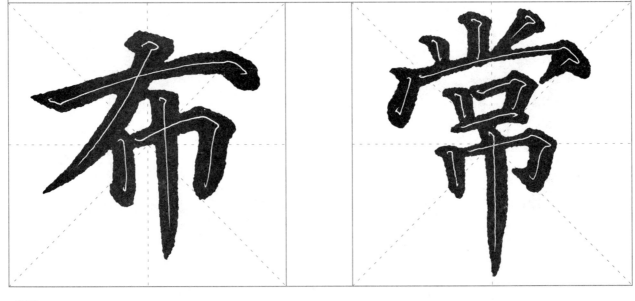

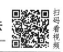

尸部 横折要横长折短，折笔粗重略向里斜。下横画略短。撇画要长，但不可撇得太开，要写得沉稳而劲挺。

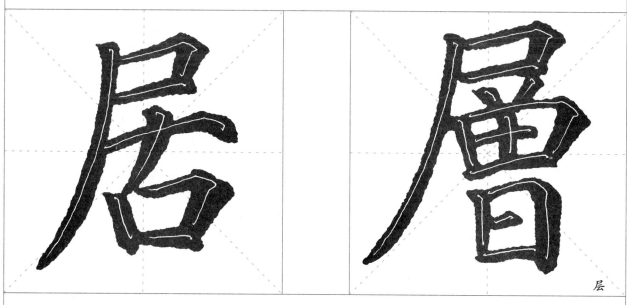

层

山部 先写中竖，三竖间距要匀称，竖折与右竖要注意呼应。位居上部时字形要稍扁。

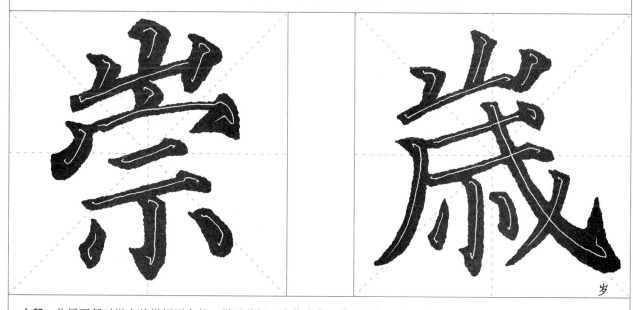

岁

女部 位居下部时撇点的撇短而点长，撇画稍短，取势略弯，横画要长。字形宽扁。

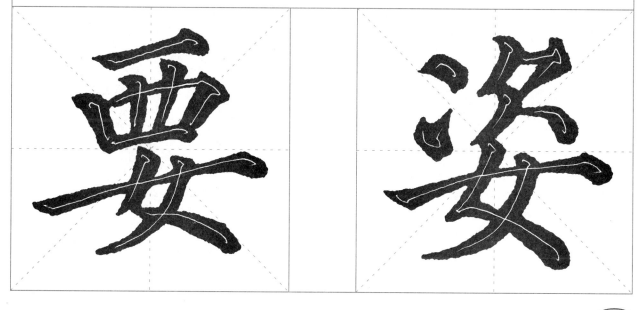

子部 横撇起笔稍短，竖钩的弯势不宜大，横撇与竖钩配合要把握住重心。位居下部时横画较长。

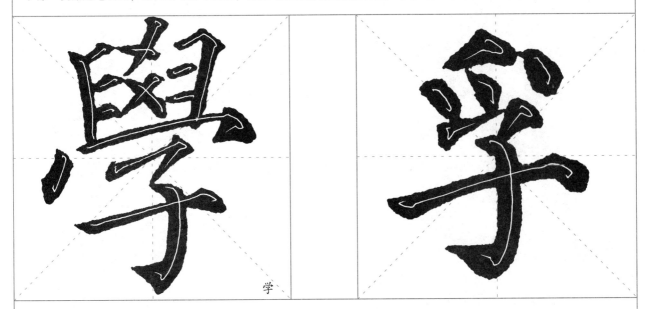

学

心部 左点与卧钩笔意连贯。卧钩作横弯势行笔，至出钩处轻顿，向左上出钩。中点和右笔势相连，不能陷于卧钩中。

王部 居下时，横画取势稍平坦，间距较小，上、中横画短，下横画长。

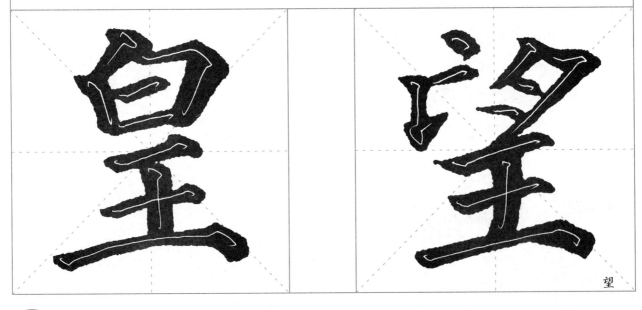

望

艹部 繁体四笔写成，笔顺依次是竖、横、横、撇。两部分忌平行，上开下合。左竖回锋，右竖作撇，意连下部笔画。

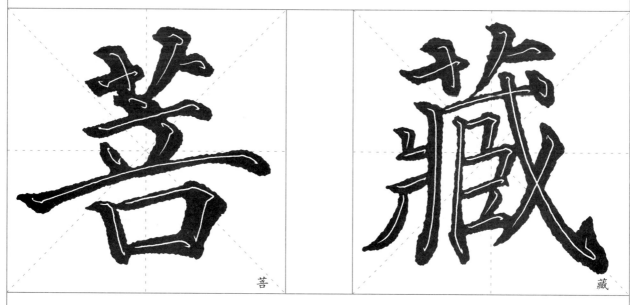

菩

藏

日部 竖画要写得柔和自然，横折与竖画要写得协调，里面横画居中，底横不能超出右竖。

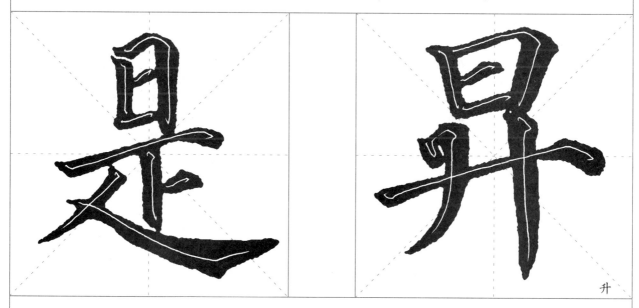

升

木部 居下时，横画细长，短竖上部收缩，改撇、捺画为点，两点左低右高，遥相呼应。

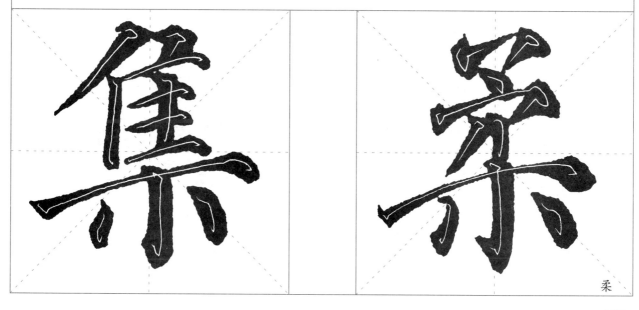

柔

尚部 取势平正，整体体势宽博，"口"缩小靠上。

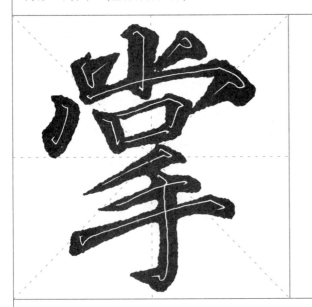 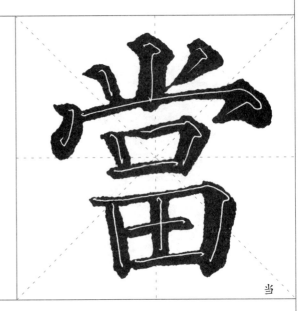

当

⺍部 平撇短。下面三点形态各异，要相互呼应。整体宜小，不要写散。

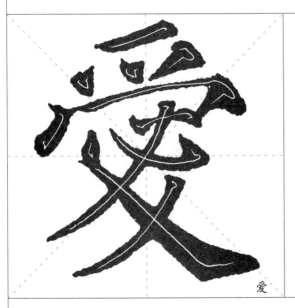 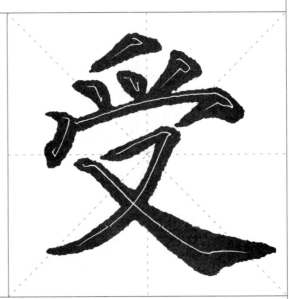

爱

灬部 四点大小、形状稍有不同，书写时要相互呼应，笔断意连，一气呵成。

默

热

立部 居上时，斜点居中，上横较短，擦点而过，中间两点上开下合，起笔左低右高，下横较长。

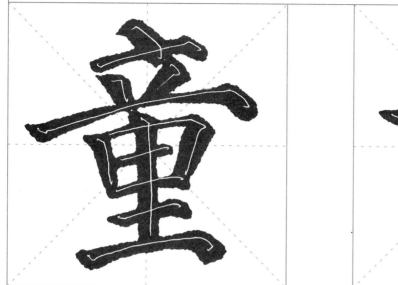
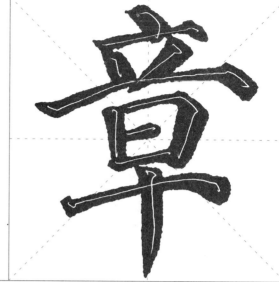

穴部 上部宝盖要写得宽些。左点略向里弯，横钩擦过上点。短撇和竖弯居中，下部笔画高时向上靠与宝盖相连。

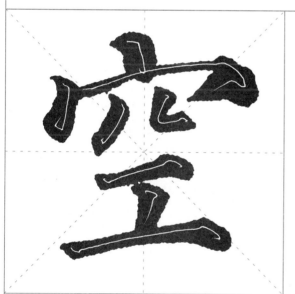
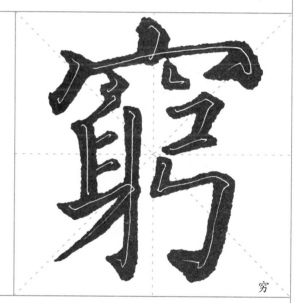

穷

皿部 位于字的下部，呈扁形，两边竖略向内斜，里面两竖上开下拢且稍细，下横画要长，轻起重收。

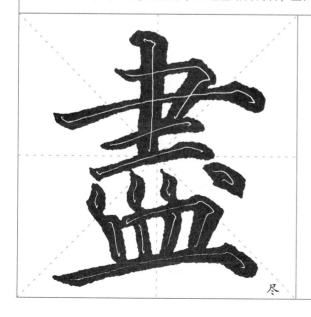
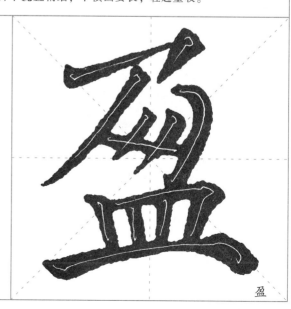

尽

盈

⺮部 撇短而斜，短横起笔较低，点不能太靠左，要使三笔取得平衡。

筑

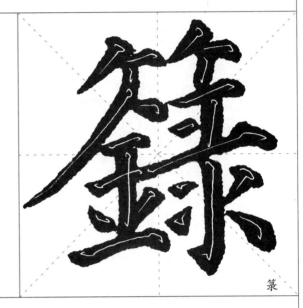

篆

羊部 起笔两点左低右高，互相协调，三横间距匀称，中竖要厚重。

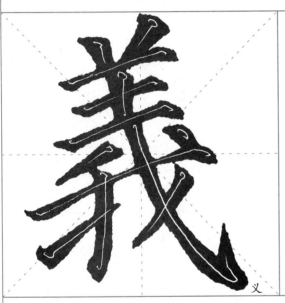

义

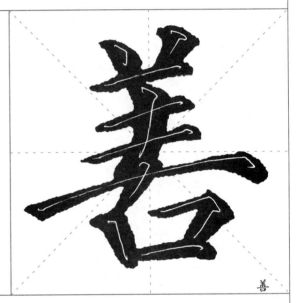

善

厂部 横短撇长，横撇起笔不相连，字形为长方形，撇画有力。

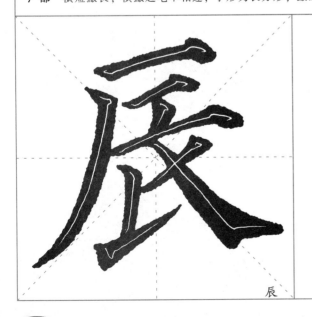

辰

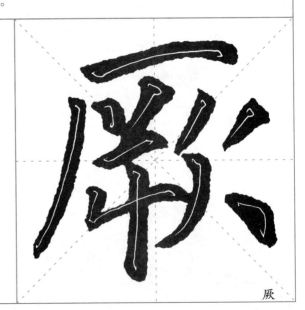

厥

辰部 三横画间距较匀称，撇长而不飘，竖提要偏左并立稳重心，撇画和捺画调节总体平衡。

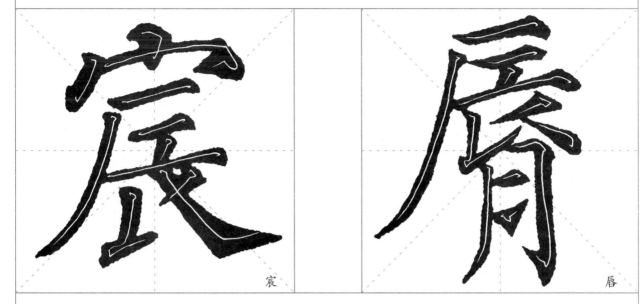

宸

唇

贝部 左竖画较右竖画要短小些。里面两小横右不写满，下横起笔左伸，下侧点与短撇的角度适当。

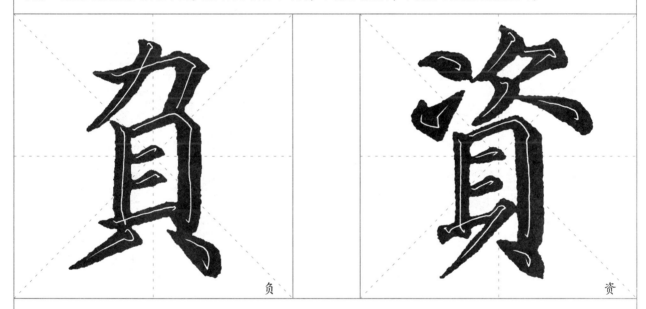

负

资

下日部 居下时较上面部件窄，两竖左短右长，中间横短不与右竖连，三横间距分布匀称。

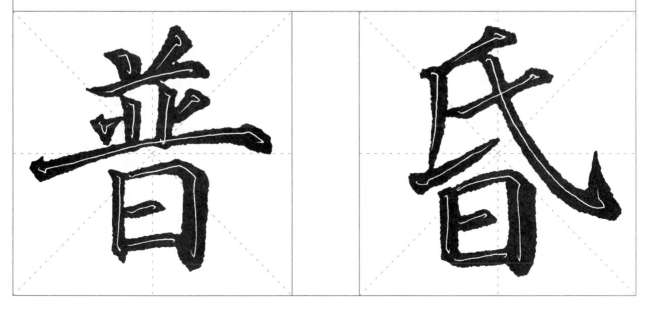

普

昏

𦥑部 两侧竖笔向内收，诸短横分布匀称，中间笔画各有其态。

觉

学

辶部 走之折与侧点拉开距离，作弧左倾。捺取平势略向右下倾斜，在与上部右侧齐平处顿笔，向右出锋。整个捺笔呈波状。

道

远

几部 上包下时，中宫收紧，内包部分尽量向上靠拢。左为竖撇，钩部纵展。

凡

航

冂部 三面包围，钩部位置靠下，整体宜宽博，字内部留空。

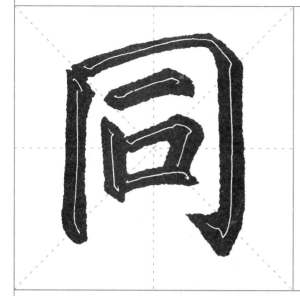

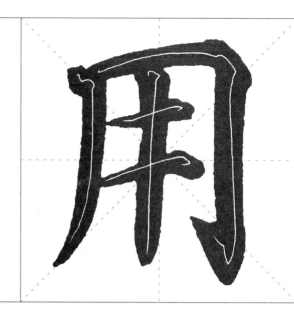

门部 左小右大，左竖细而稍短，右竖粗而略长，横画均向右上倾斜。

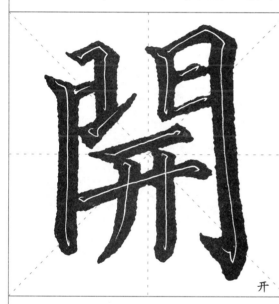

开

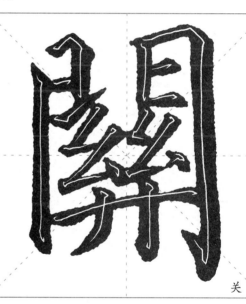

关

囗部 部首方正，两竖左轻右重，左短右长。略带长形时，两竖皆竖直，内包笔画布白要匀称。

圆

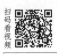
第五章 《多宝塔碑》间架结构与布势

　　汉字的间架是指字的笔画构成和布局，结构是指汉字各部分的搭配和排列，结构布势则是各部分之间的取势和呼应，应重心平稳、疏密匀称。

　　楷书的间架结构与布势，主要抓住三点：一是重心平稳，穿插避让。字要平稳，关键在于重心平稳，安排笔画时，要注意笔画之间的避让、穿插。二是疏密匀称，首尾呼应。每个字不管笔画多少，看上去要疏密得当，书写时要注意点画之间呼应顾盼。三是平正为主，稳中求变。力求平正是初学书法的基本要求，但也要稳中求变化，使字形生动活泼。

　　颜真卿《多宝塔碑》中字的结体特点给我们提供了很好的范例。

横平　不是指横画要写得水平。横画一般要写得略上仰，视觉上才平稳，尤其是长横。

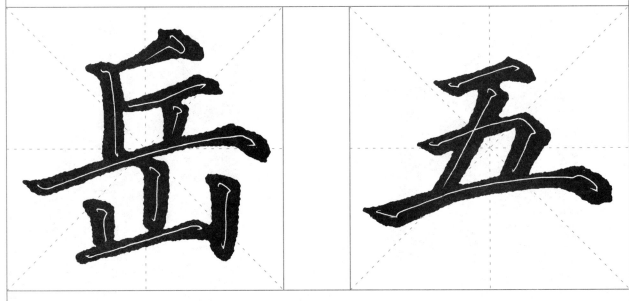

竖正　主要指字中的长竖和中间的短竖要写得正直。左、右两边的短竖一般向内斜，且右竖倾斜角度通常大于左竖。

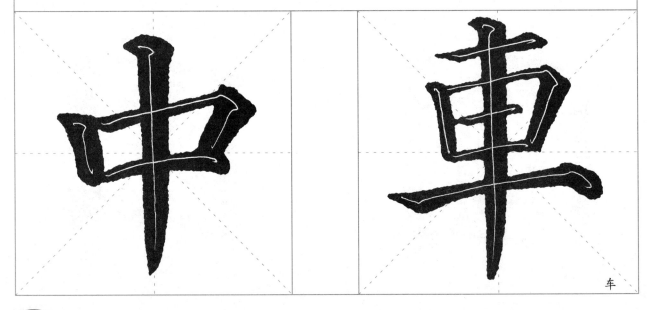

车

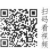

斜正　含倾斜笔画多的字，应该使斜画相交的交点居中。横折钩做字的支撑时，出钩处居中，才能使字在倾斜中取得平正。

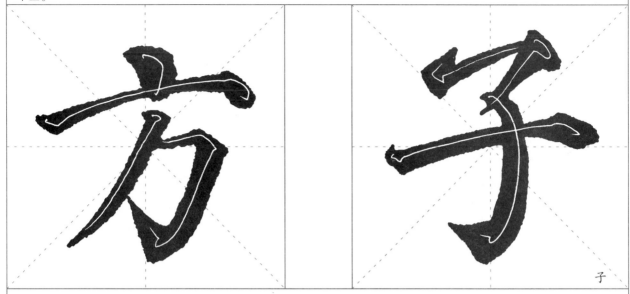

子

左右对称　字中的左右对应笔画形状相同、相似的，两边的形态也应写得对称、相似，这样字才能显得平稳得当。

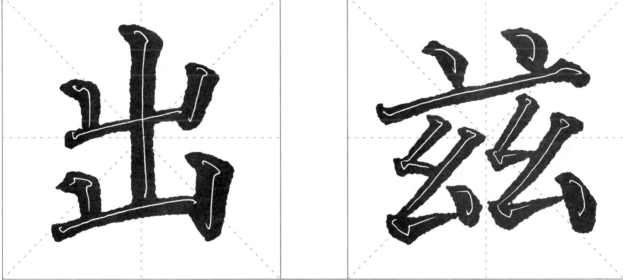

左右穿插　左右两部之间的笔画多而且拥挤或发生冲突时，应该各自上下位移，相互插入对方空隙处，以使字的笔画匀称。

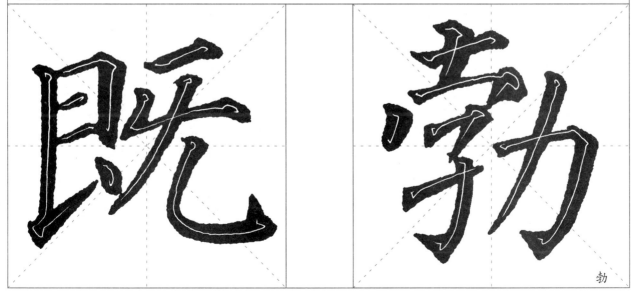

勃

左右相背　左右两部分的笔画结构有的相向，有的相背，各有不同的体势。左右相背的要彼此关照，气势贯通，力戒板滞。

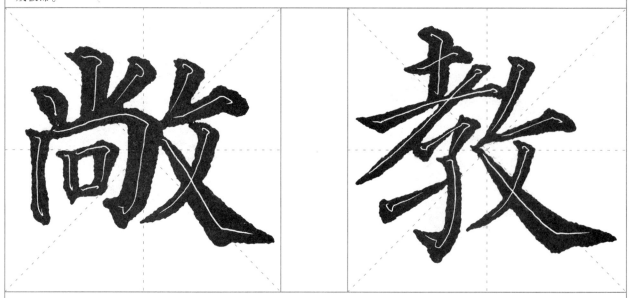

左右等高　字的左右两部分高度相等，则字形多为方形。左右两部分要均匀照应，避免离散，务求左右平衡稳定。

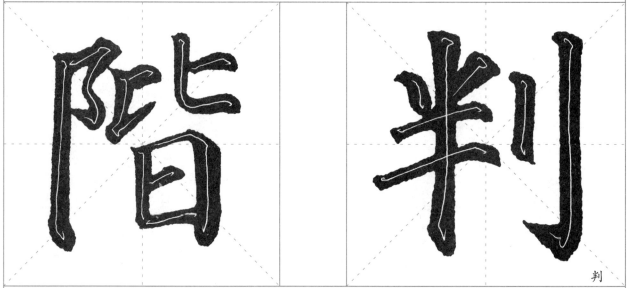

判

左窄右宽　左右结构的字，左边笔画少于右边的，要写得左窄右宽，以右部为主。右部端正，左部偏旁依附右部，并向右部靠拢。

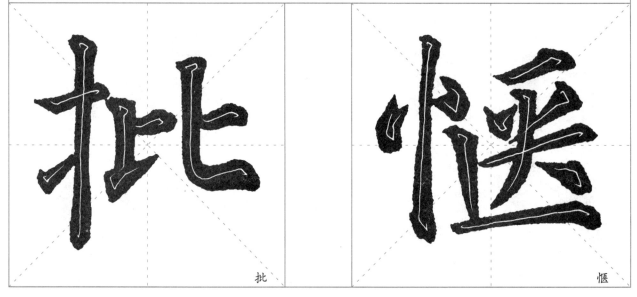

批

惬

左宽右窄 左右结构的字，左边笔画多于右边的，要写得左宽右窄，以左部为主。右部偏旁的竖钩要写得劲挺、下伸，且不离散。

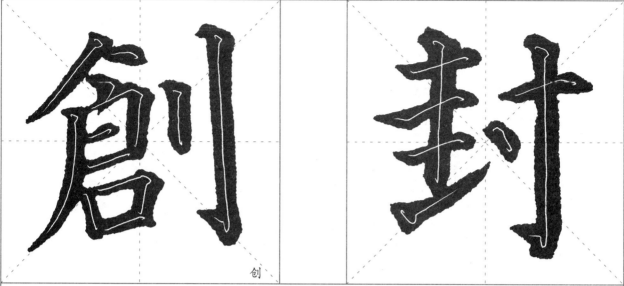

创

左短右长 以右部为主、左部短小的字，右部要写端正、舒展，左部收缩且向上靠，以避让右部，使右部笔画能有余地得以伸展。

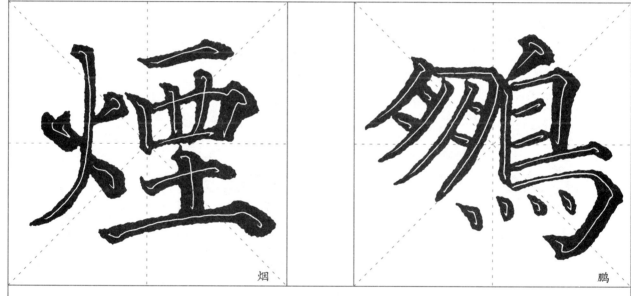

烟

鹏

左长右短 以左部为主、右部短小的字，左部要写端正、舒展，右部要向下靠，右上要留空，这样才能显得平衡、稳当。

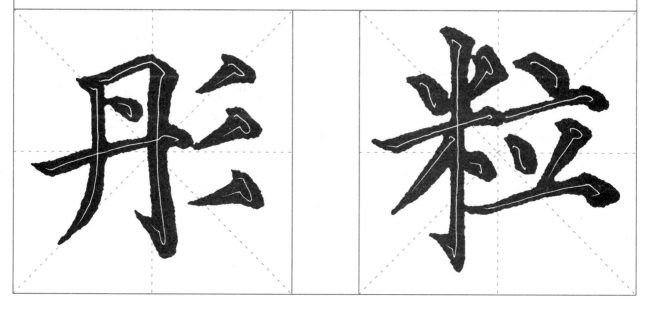

左合右分 字的右部是由上下几层合成的，写好左部写右部时，上下几层要靠拢，上下对正，形成整体，形要端正、稳定。

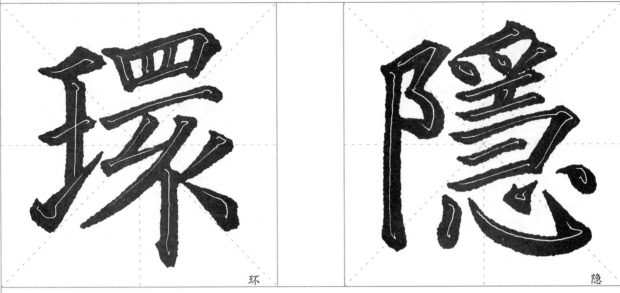

环　　　　　隐

左分右合 字的左部是由上下几层合成的，左部上下几层要写得靠拢，形成端正、稳定的整体，然后再与右旁组合。

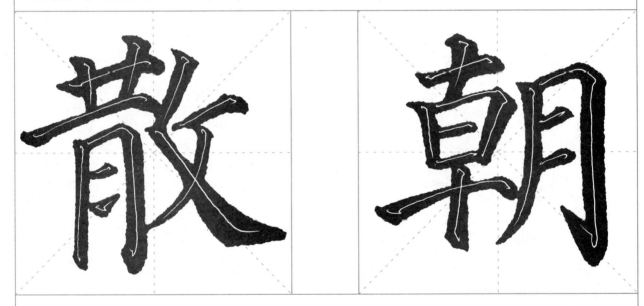

上宽下窄 字的上部笔画繁密占位较大，而下部笔画稀少时，要任由其上部宽大，以避免局促。上下两部中心要对正。

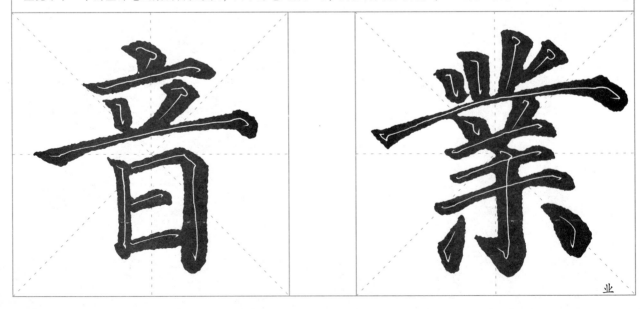

业

上窄下宽 上下结构的字中，如果上部笔画稀少或形小时，要任由其下部宽大，以使下部能稳托字的上部。

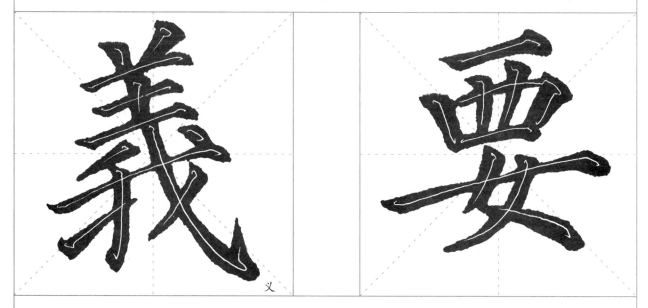

义

上下相等 上下结构的字中，如果上下两部分各占二分之一，则上下宽窄应大致相等。书写时要求上下之间中心对正。

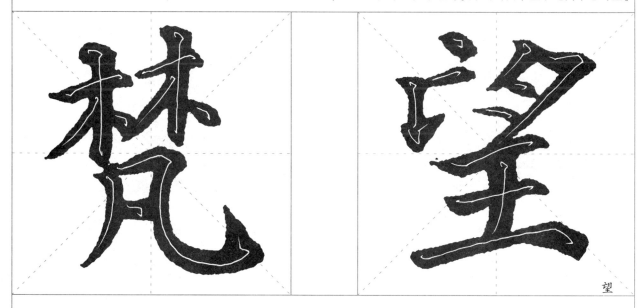

望

上覆盖下 有"宀""人""雨"等字头的字，字头要写得宽阔些，能覆盖住下部笔画。字底中有长横时可适当缩短。

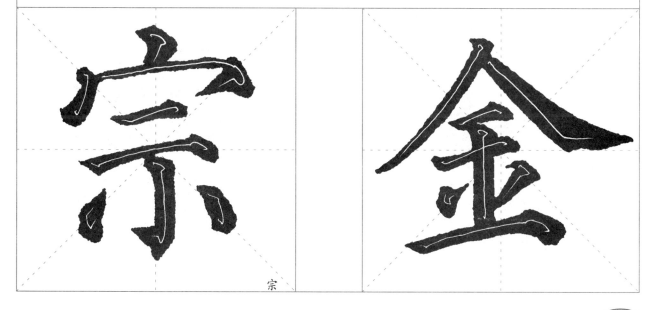

宗

承上盖下 字的中部有长横笔画，既要承载上部笔画，又要覆盖下部笔画，要写得较长而平展。

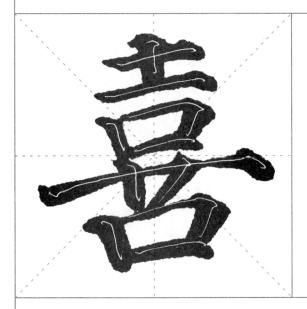

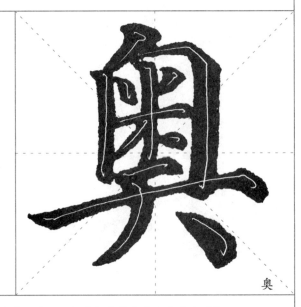

奥

上短下长 有"艹""罒"等字头的字，上部要写得短，下部占位要大，中竖或竖中线左右占位基本对称。

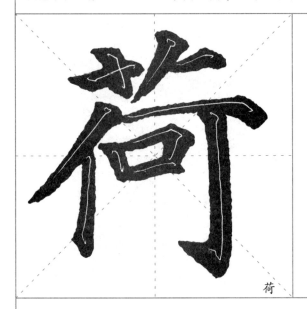

荷

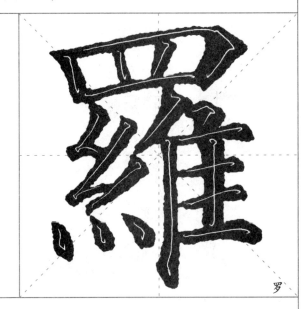

罗

上长下短 有"灬""皿""八"等字底的字，上部要写得长，下部占位要小，中心线左右占位基本对称。

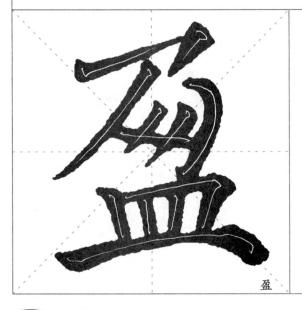

盈

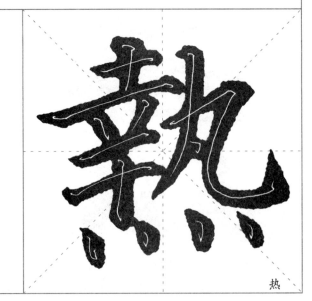

热

上分下合 如果字的上部由左右两部合成，书写时要分而不散，形成整体，再与下部组合，上下两部分间隔紧凑。

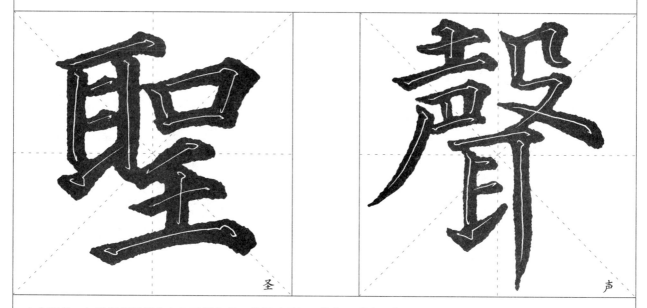

圣

声

上合下分 如果字的下部由左右两部合成，书写时要相互靠拢，形成整体，与上部组合时向上靠，避免松散。

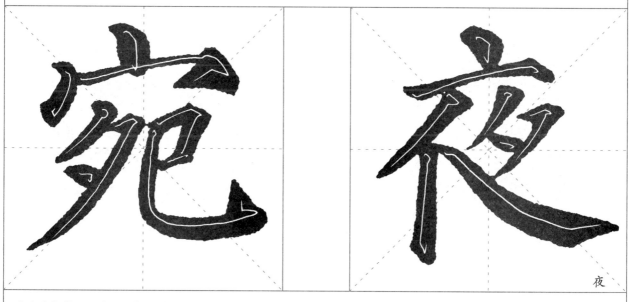

夜

左中右相等 左中右三部分横列，相互之间的笔画要彼此相容礼让，互不妨碍。其比例各占全字的三分之一。

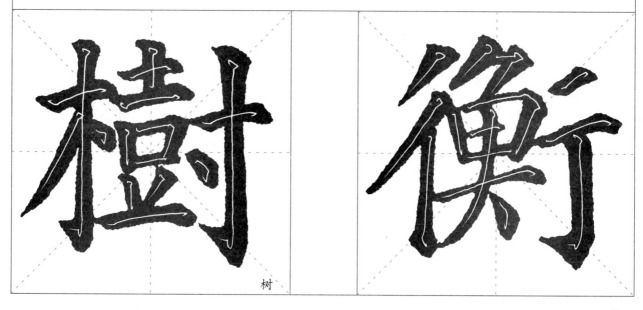

树

中窄而长　在左中右结构的字中，如果左右部分的笔画较多，中部则应写得窄而长，以给左右让出位置。

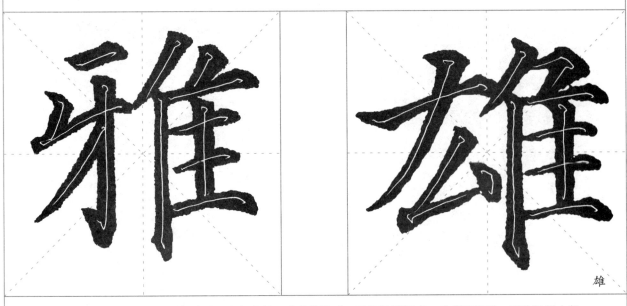

雄

四面包围　部首方正，两边竖左轻右重，左短右长。略带长形时，两边竖皆竖直。略带扁形时，两边竖皆内斜。

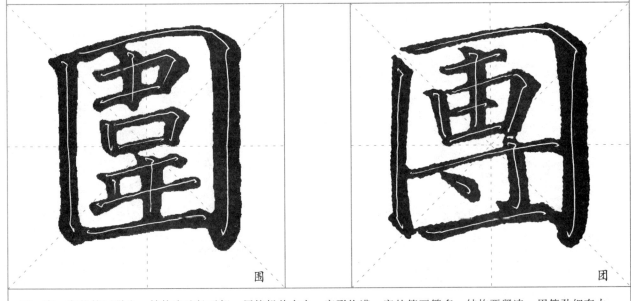

围

团

疏、密　字的笔画稀少，结构应疏松开朗，用笔粗壮有力，字形饱满。字的笔画繁多，结构要紧凑，用笔劲细有力。

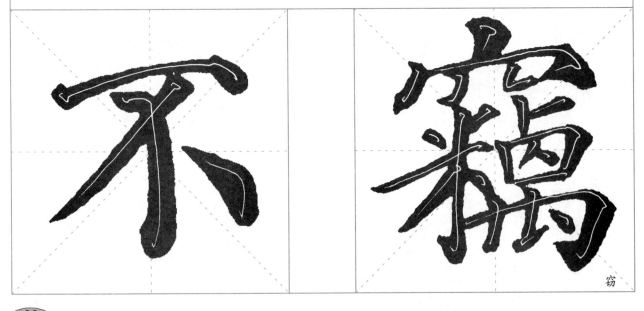

窃

小、大 笔画少且没有长笔画的字，字形小，笔画应写得丰满，要小中见大。形大的字，笔画要写得紧凑，使其显小。

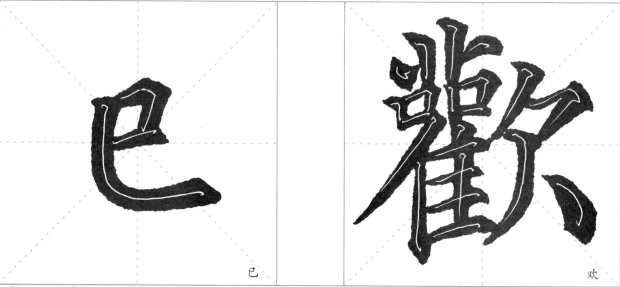

已

欢

长、短 凡横多竖少、横短竖长的字，形态应顺其自然，不宜故意压扁。竖短横长的字，应写得上开下拢，避免字形过小。

书

西

偏、斜 笔势偏一侧时，要偏中求正，将其中一笔尽势延长以平稳重心。字形斜向一边时，宜随其字势，在动势中求平衡。

号

崩

第六章　作品的临摹与创作

对学书者来说，书法作品的创作一般要经过临帖、集字和创作等几个阶段。集字创作是书法创作的一种重要形式，可为今后的书法学习奠定坚实的基础。

书法作品形式多样，一般有竖式（条幅、中堂、对联）、横式（横幅、长卷）、方形（斗方、册页）和扇面（折扇、团扇）等几大类。

集字作品，其字皆与原碑帖关系密切，是将原碑帖中的字经过严格挑选，重新组合成一个新的内容（古诗词、对联和名言警句等），其书写内容与原碑帖内容无关。

书法作品由正文、落款及钤印三部分构成，将这三部分进行总体的安排，即为布局。

古人说："临书易失古人位置，而多得古人笔意；摹书易得古人位置，而多失古人笔意。临书易进，摹书易忘，经意与不经意也。"

临创提示：

斗方　一种外形接近正方形的书法作品，这一形式较难处理，它容易整齐严肃有余，生动活泼不足，用唐楷来书写更是如此。通常用纸尺寸为四尺整张宣纸横向对开，即高69厘米，宽69厘米。

作品内容为唐代诗人李白的名作《独坐敬亭山》。李白（701—762），字太白，号青莲居士，自称祖籍陇西成纪（今甘肃静宁西南）。早年在蜀中读书漫游，25岁出蜀，曾在宫中任职，受排挤，弃官离开长安。后曾入狱，被流放夜

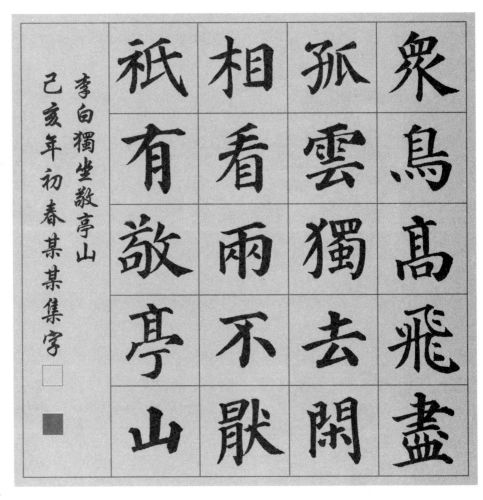

郎（今贵州一带），途中遇赦。晚年病死在安徽当涂。他的诗歌抒发进步思想，抨击权贵，有强烈的爱国主义精神，气势豪放，想象丰富，语言深入浅出。

《独坐敬亭山》共20字。书写五言诗，初学时可打出界格，界格可用红色、绿色或其他比较协调的颜色打出。本作品整体采用5行书写，正文4行，左侧落款处不打横界格，款字在一大行内分为2小行，左长右短，即"李白《独坐敬亭山》 己亥年初春某某集字"，下面加盖名章。

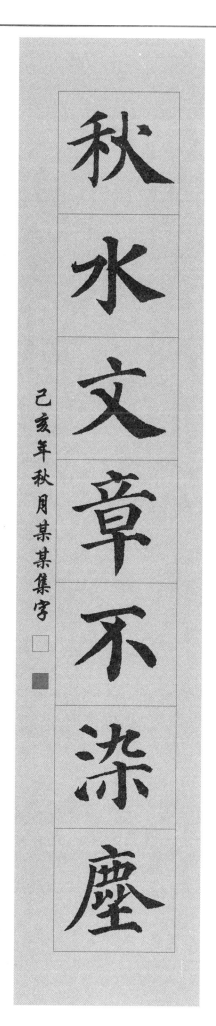

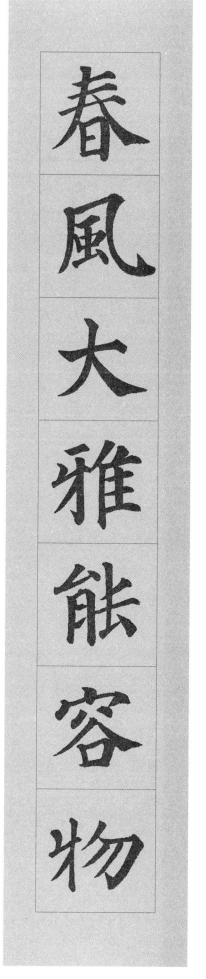

己亥年秋月某某集字

临创提示：

对联 也叫楹联，俗称"对子"。对联的长宽无一定限制，应根据字数的多少而定。对联分为上下两句，字数相等，内容相关且对偶。上联在右，下联在左，上下两联左右对称，上下平齐，左右字字对正；落款在下联左侧居中或偏上。如有上、下款时，其上款在上联右侧偏上。

本作品用纸尺寸为四尺整张宣纸竖向3开，即高138厘米，宽23厘米。

作品正文共14个字，分上下联书写，下联左侧落款为单行，即"己亥年秋月某某集字"，下加盖名章。

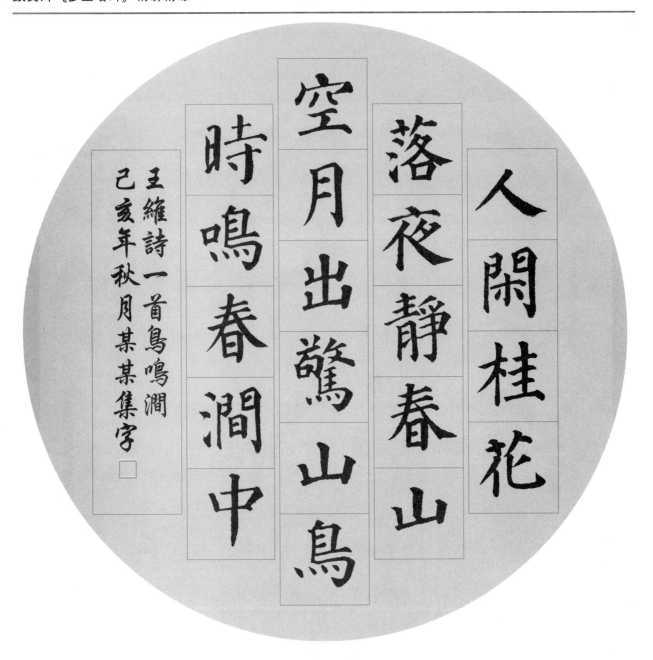

临创提示：

　　扇面　扇面有团扇、折扇之分。作品采用团扇形式，用纸尺寸为四尺整张宣纸横向对开，再裁成直径68厘米的圆形。

　　作品内容为唐代诗人王维的名作《鸟鸣涧》。王维（701？—761），字摩诘，先世为太原祁（今山西祁县）人，其父迁居于蒲州（治今山西永济西南蒲州镇），所以又称河东人。唐朝诗人、画家。他主要的诗歌创作是山水诗，描写精细传神，做到"诗中有画"。其山水画也是开一代之宗，非常出色。

　　《鸟鸣涧》共20字。用扇面书写五言诗，初学时可打出界格，界格可用红色、绿色或其他比较协调的颜色打出。本作品正文采用4行书写，左面落款部分不打界格，款字于一大行内分为2小行，落款左长右短，即"王维诗一首《鸟鸣涧》 己亥年秋月某某集字"，下加盖名章。

临创提示：

中堂　因其悬挂于厅堂正中而得名。中堂一般用四尺或四尺以上整张宣纸书写，长宽比为2：1。也有用三尺整张宣纸书写的，称小中堂。本作品用纸尺寸为四尺整张宣纸，即高138厘米，宽69厘米。

作品内容为唐代诗人白居易的名作《大林寺桃花》。

《大林寺桃花》共28字。初学时可打出界格，界格可用红色、绿色或其他比较协调的颜色打出。在章法上采用正文、款字共书写4行。在本幅作品中，前面3行每行为8字，最后1行为4字，下空安排款字的书写。即"白居易《大林寺桃花》己亥年秋月某某集字"，落款左长右短，下加盖名章。

人間四月芳菲盡山

寺桃花始盛開長恨

春歸無覓處不知轉

入此中来

白居易大林寺桃花
己亥年秋月某某集字

71

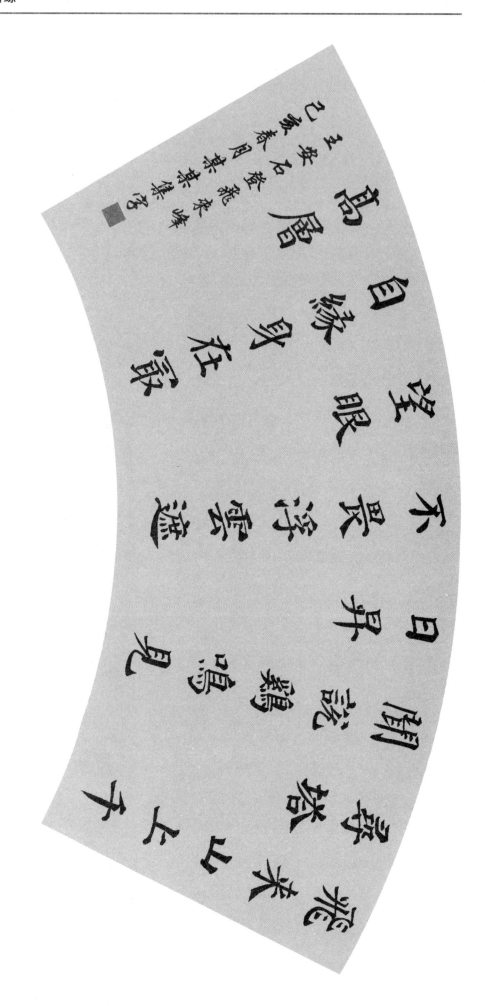

临创提示：

扇面 本作品采用折扇形式，用纸尺寸为四尺整张宣纸横句3开，即高46厘米，宽69厘米，再裁成折扇形。

作品内容为宋代诗人王安石的名作《登飞来峰》。王安石（1021—1086）字介甫，号半山，世称"王荆公"。抚州临川（今属江西）人。北宋著名的政治改革家、文学家。他诗词都写得很不错，散文成就最高，是"唐宋八大家"之一。

《登飞来峰》共28字。在章法上，本作品正文采用8行书写，书写时附注意计算好扇骨与书写字数的关系，安善安排扇骨之间的空白处，巧妙地安排好字数。作品所采用的排列方法为"五二"式，即首行为5字，第2行为2字，循环排列，这样不仅使扇面的形式具有跳动感，空间布白也得以平衡。款字采用2小行书写，即"王安石《登飞来峰》己亥春月来来集集字"，下加盖名章。

半畝方塘一鑒開天光雲
影共徘徊問渠那得清如
許為有源頭活水来

朱熹觀書有感　己亥年秋月某某集字

临创提示：

　　条幅　一般指长宽比超过3：1或4：1的形制，形式与中堂相似，只是比中堂窄一些。本作品采用直条幅形式，用纸尺寸为四尺整张宣纸竖向对开，即高138厘米，宽约34厘米。

　　作品内容为宋代诗人朱熹的名作《观书有感》。

　　此诗共28字，本作品采用4行书写，正文3行，款字为1小行，即"朱熹《观书有感》　己亥年秋月某某集字"，下加盖名章。

附：《多宝塔碑》原碑（局部）

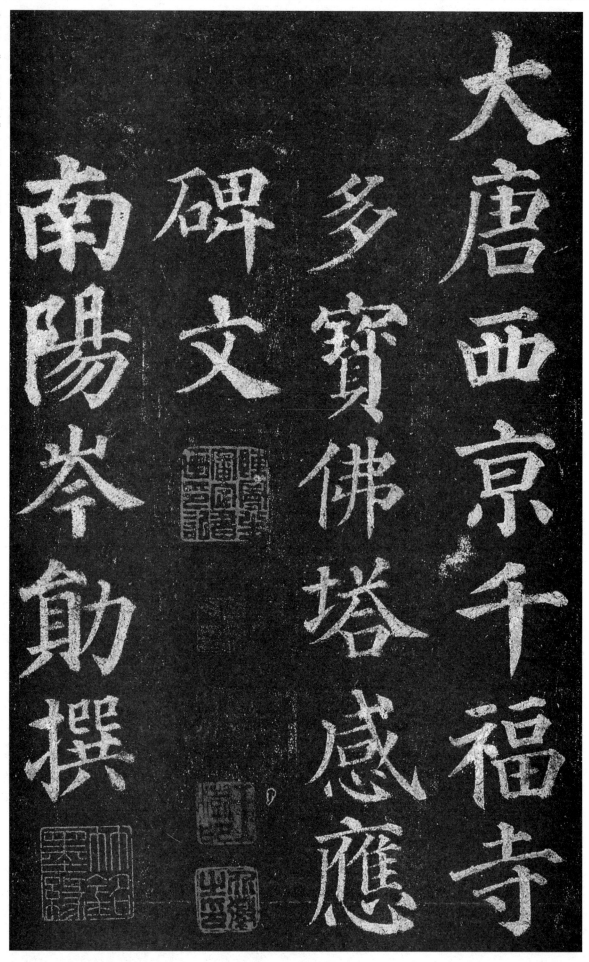

大唐西京千福寺多宝佛塔感应碑文。南阳岑勋撰。

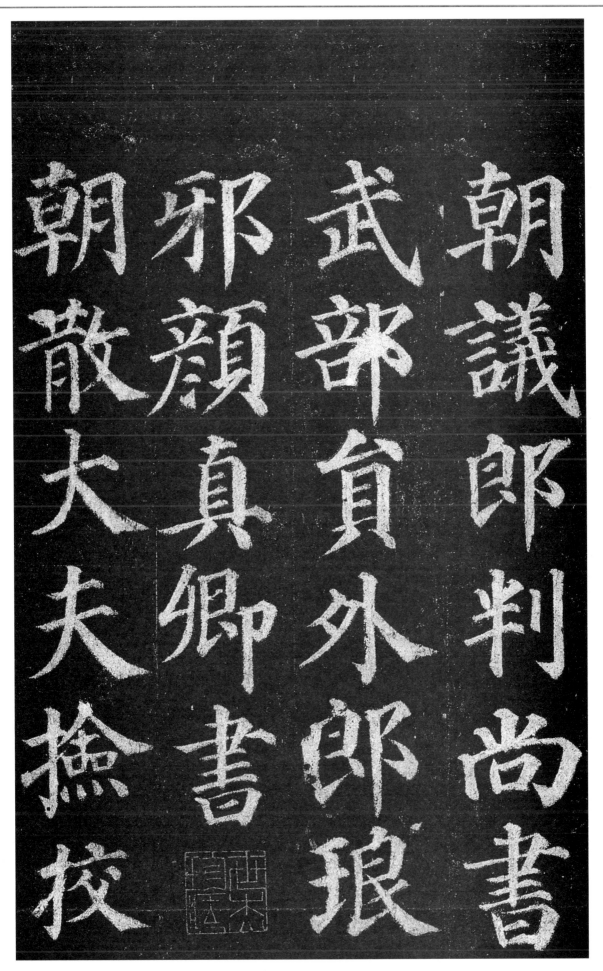

朝议郎、判尚书武部员外郎、琅邪颜真卿书。朝散大夫、捡（检）挍（校）

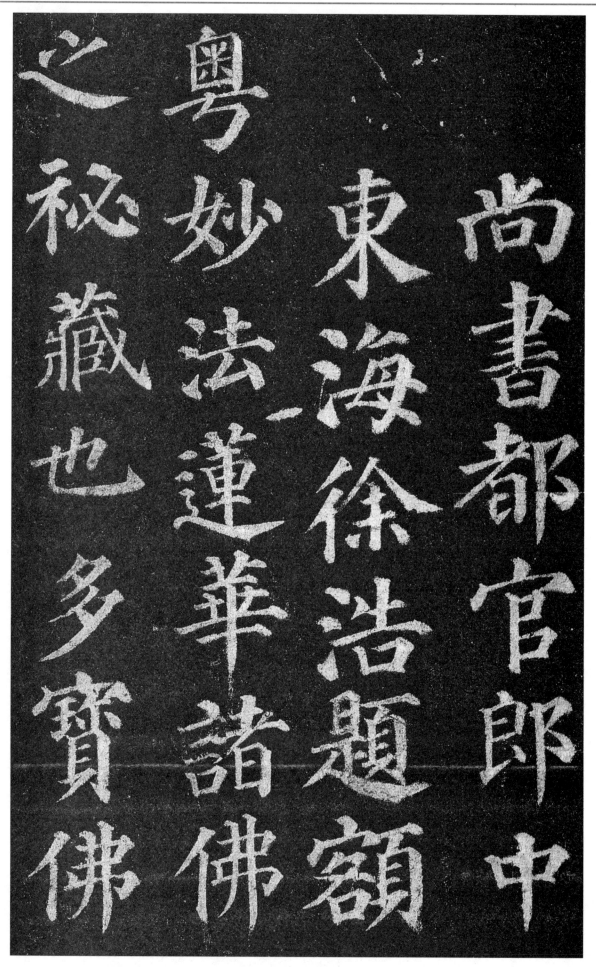

尚书都官郎中、东海徐浩题额。粤《妙法莲华》,诸佛之秘藏也;多宝佛

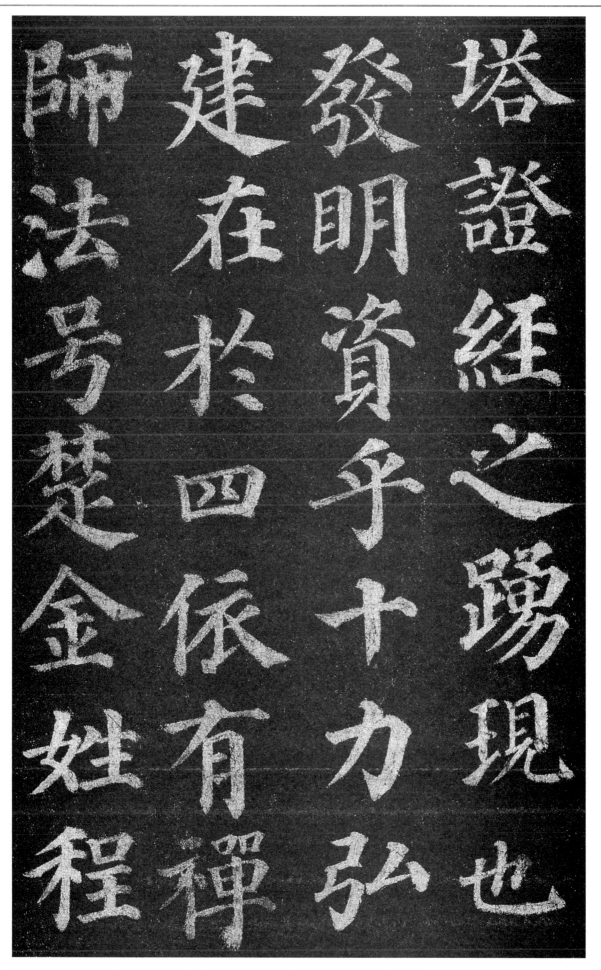

塔，证经之踊现也。发明资乎十力，弘建在於四依。有禅师法号楚金，姓程，

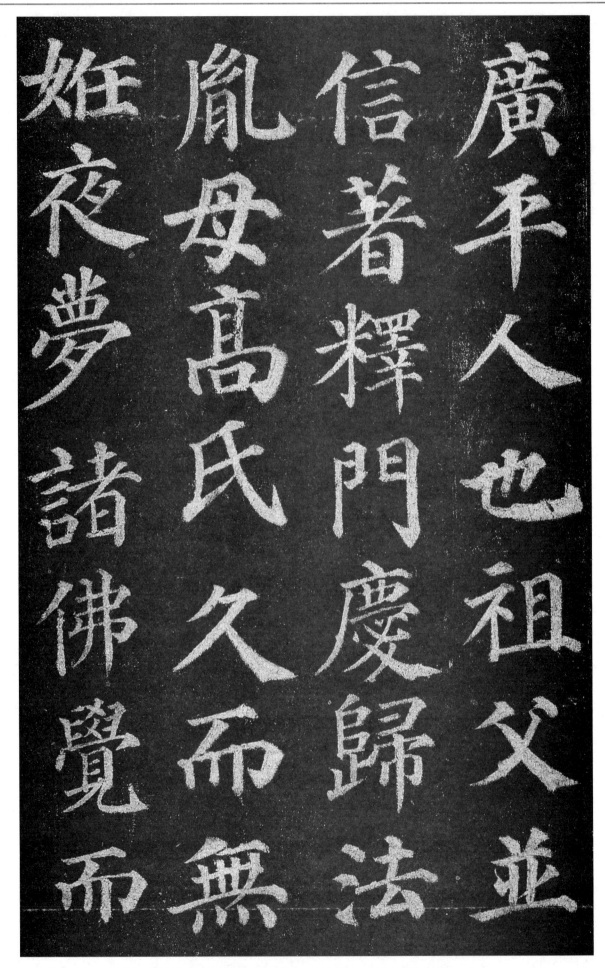

广平人也。祖、父并信著释门，庆归法胤。母高氏，久而无妊，夜梦诸佛，觉而

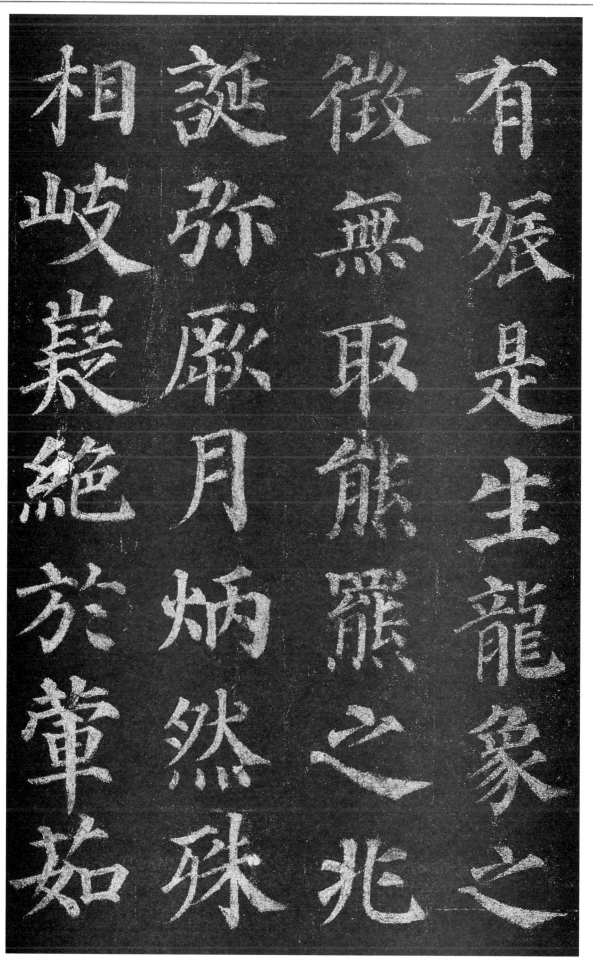

有娠，是生龙象之征，无取熊罴之兆。诞弥厥月，炳然殊相。岐嶷绝於荤茹，

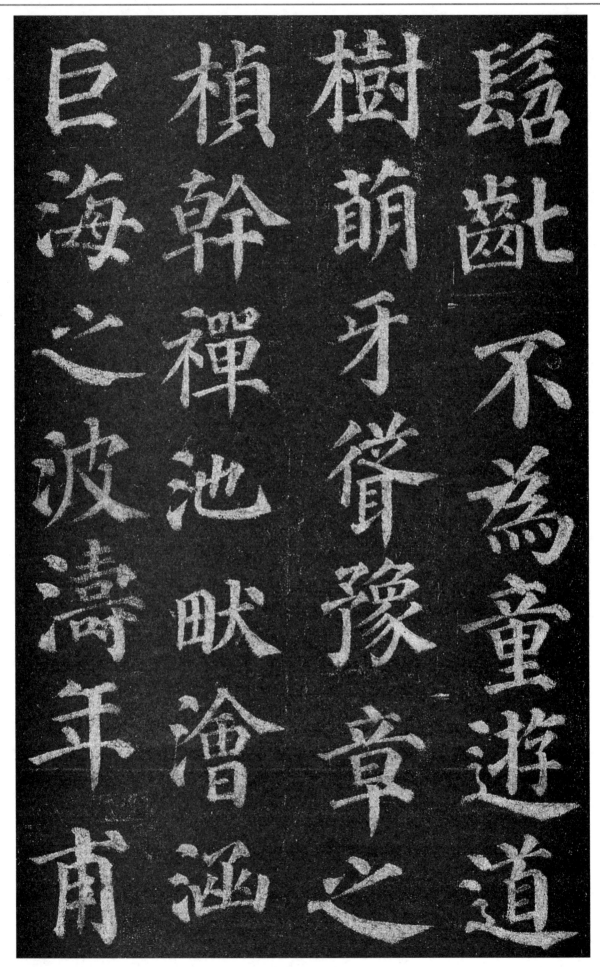

髫龀不为童游。道树萌牙，笃豫章之桢干；禅池畎浍，涵巨海之波涛。年甫

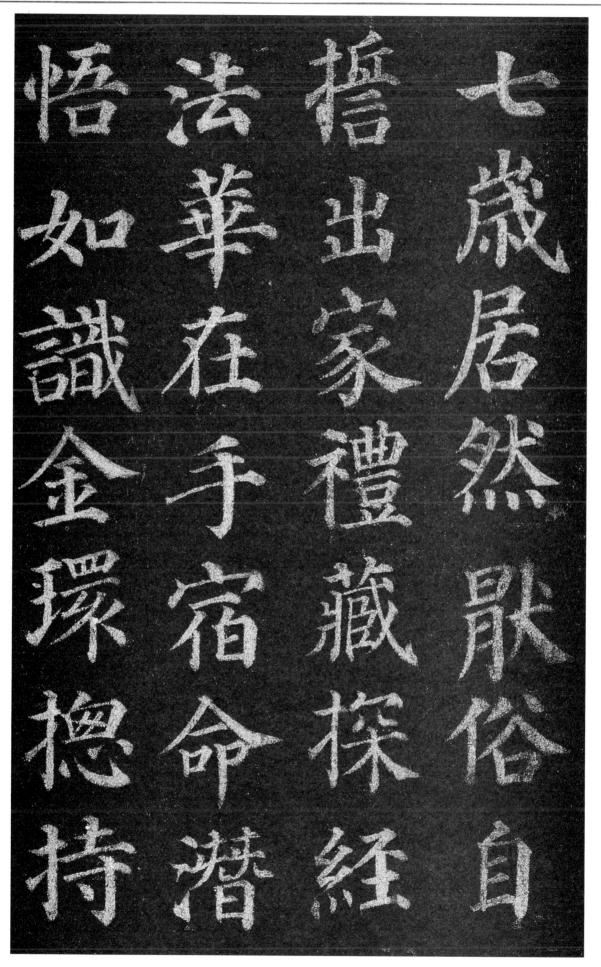

七岁，居然厌（厌）俗，自誓出家。礼藏探经，《法华》在手。宿命潜悟，如识金环；总持

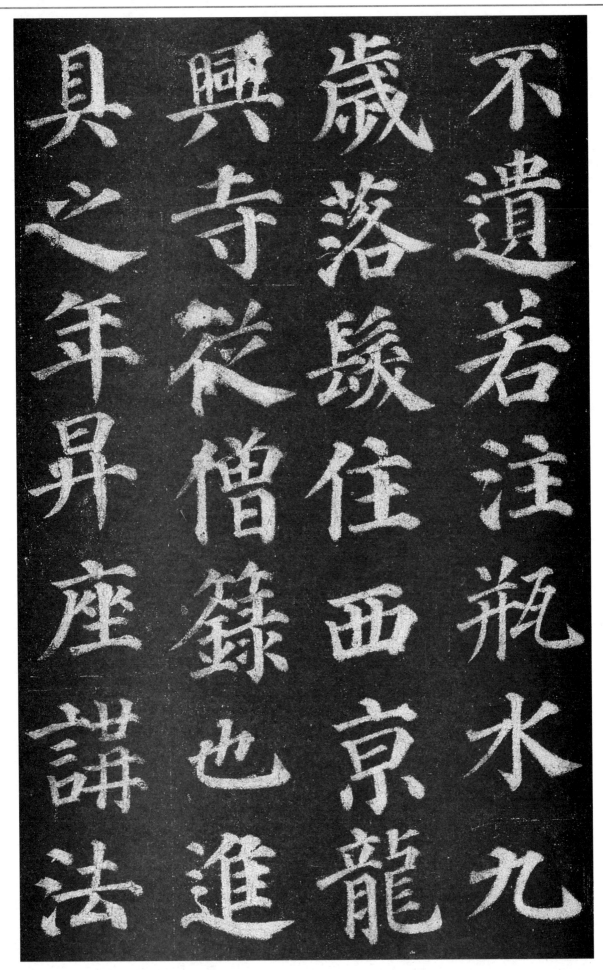

不遗，若注瓶水。九岁落发，住西京龙兴寺，从僧篆也。进具之年，升座讲法。

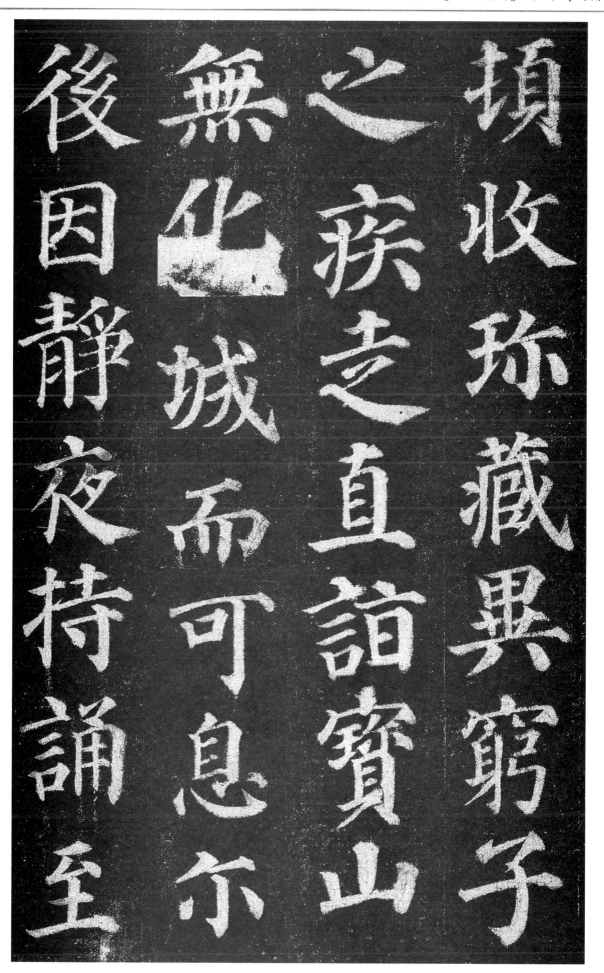

顿收珍藏，异穷子之疾走；直诣宝山，无化城而可息。尔后因静夜持诵，至

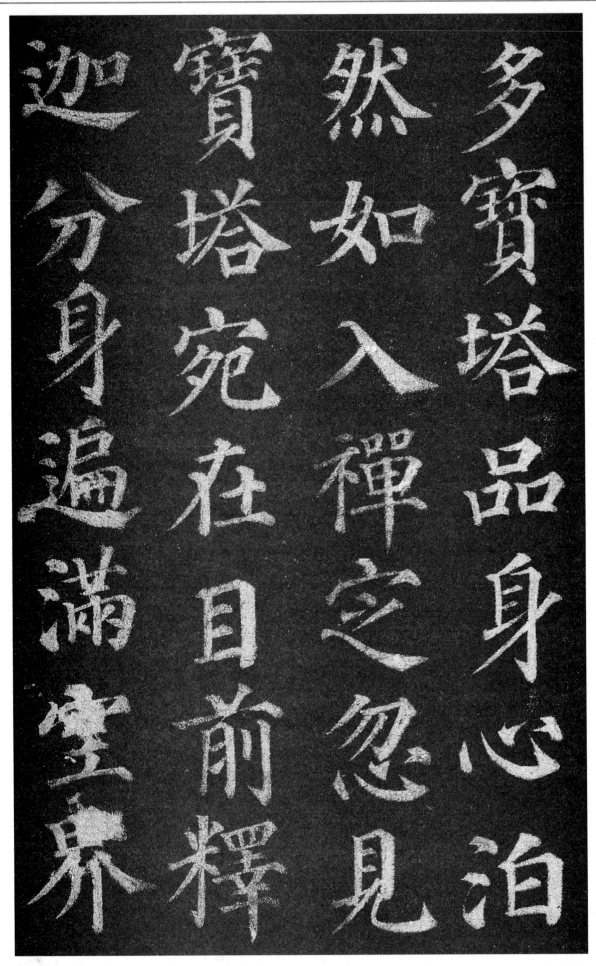

《多宝塔品》，身心泊然，如入禅定。忽见宝塔，宛在目前。释迦分身，遍满空界。

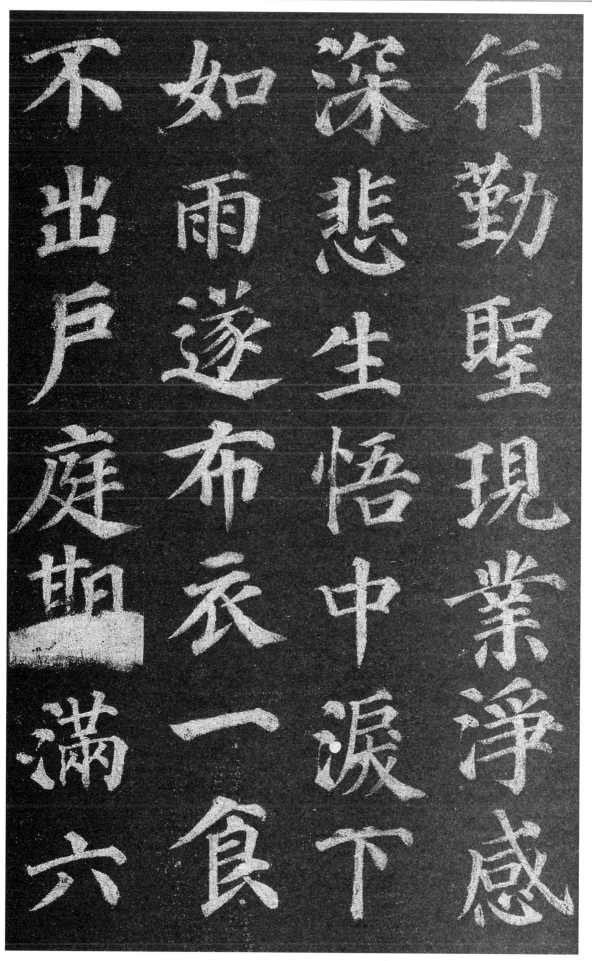

行勤圣现，业净感深。悲生悟中，泪下如雨。遂布衣一食，不出户庭，期满六

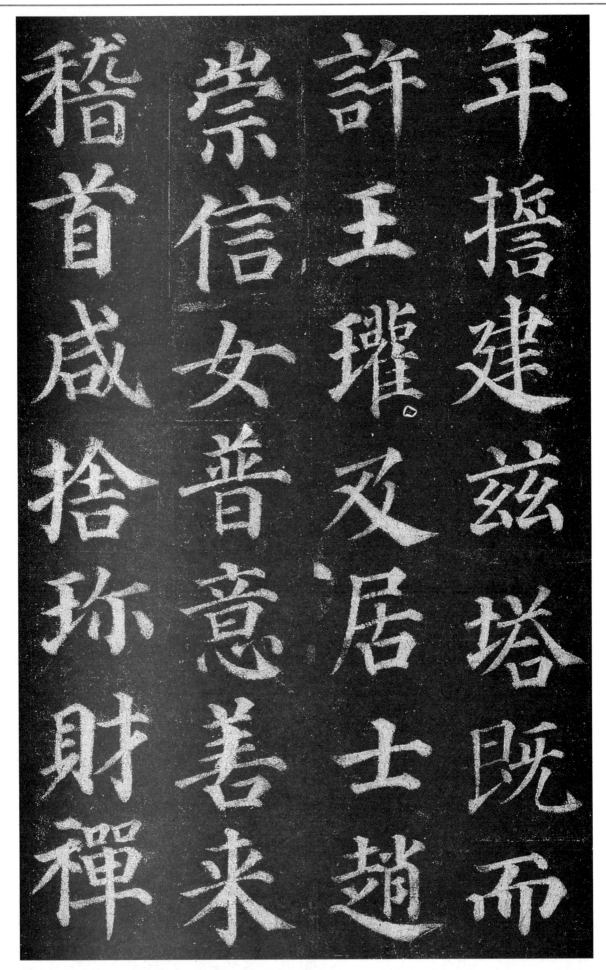

年，誓建兹塔。既而许王瓘及居士赵崇、信女普意，善来稽首，咸舍珍财。禅

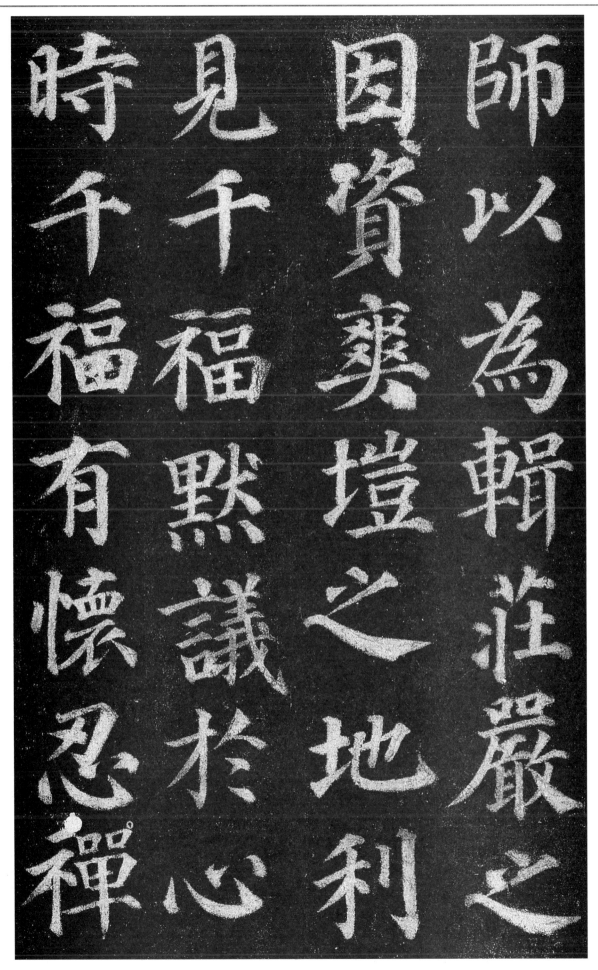

师以为辑庄严之因，资爽垲之地，利见千福，默议於心。时千福有怀忍禅

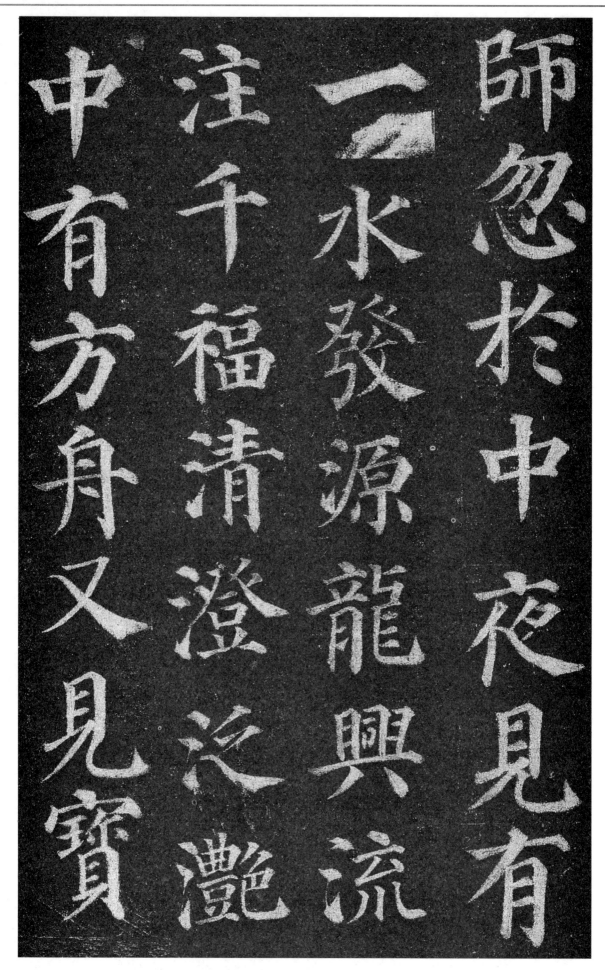

师，忽於中夜，见有一水，发源龙兴，流注千福。清澄泛滟，中有方舟。又见宝

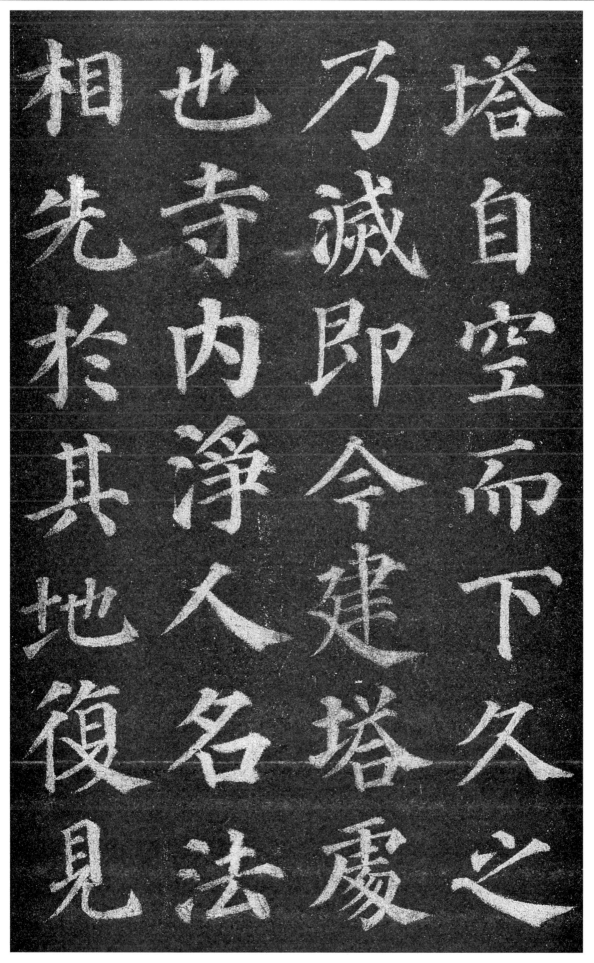

塔，自空而下，久之乃灭，即今建塔处也。寺内净人名法相，先於其地，复见

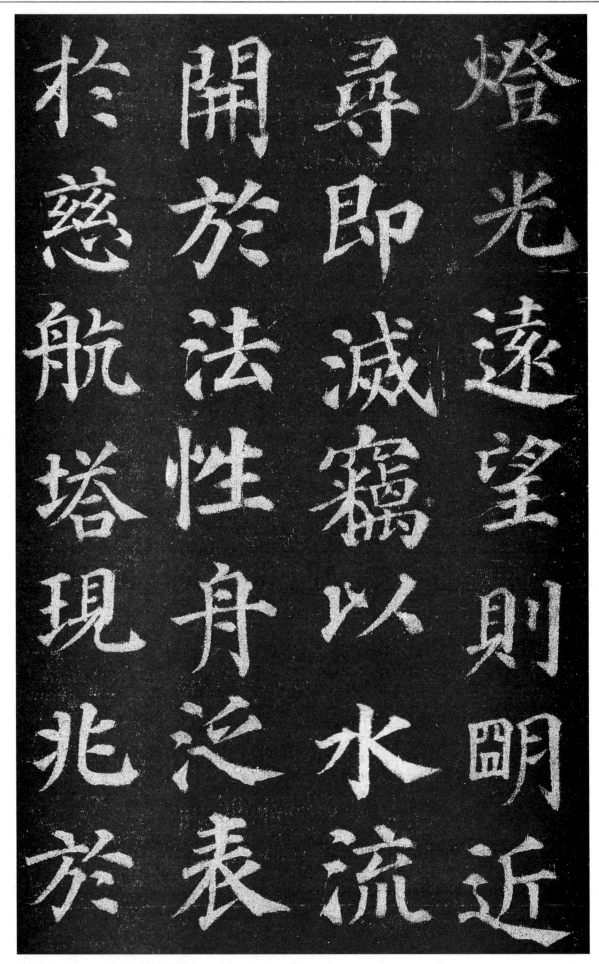

灯光，远望则明，近寻即灭。窃以水流开於法性，舟泛表於慈航。塔现兆於

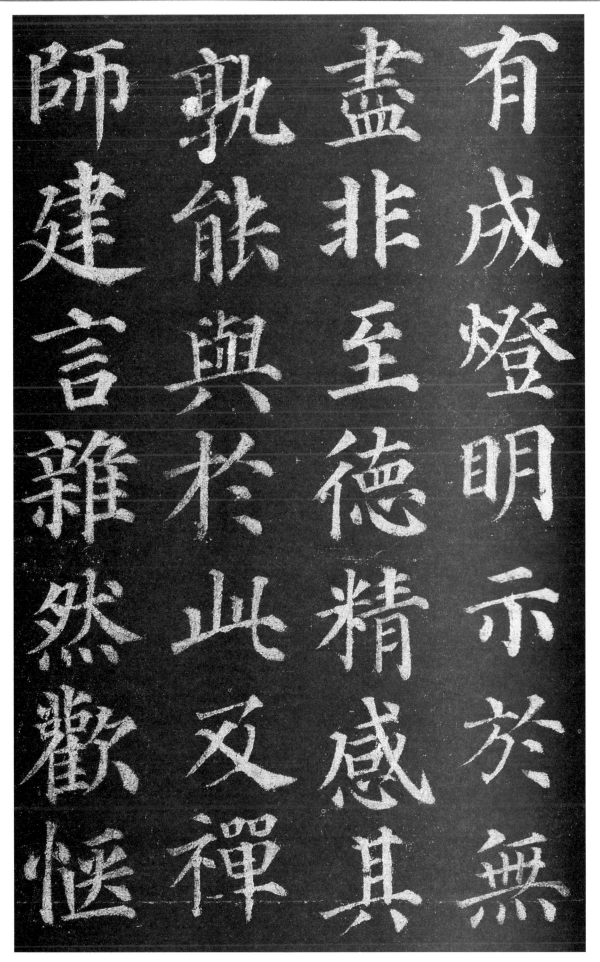

有成，灯明示於无尽。非至德精感，其孰能与於此？及禅师建言，杂然欢惬。

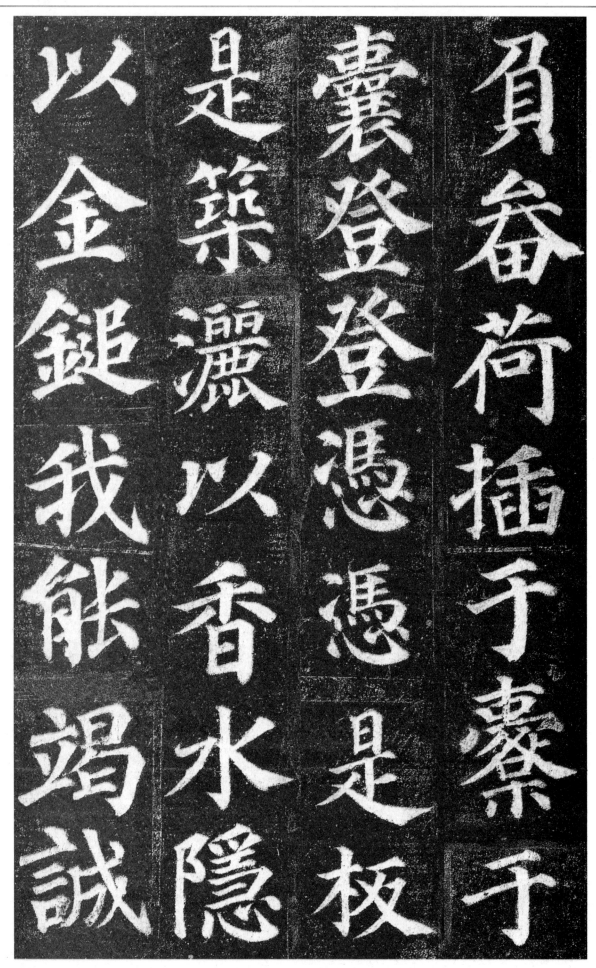

负畚荷插，于畚于囊。登登凭凭，是板是筑。洒以香水，隐以金锤。我能竭诚，